细读 弘一 书法

赵一新

著

上海书画出版社

谨以此书

献 给

我 的 精 神 导 师

亦 幻 法 师

亦门赵一新

目　录

书 艺 概 论

从 李 叔 同 到 弘 一

弘一大师（1880—1942）

生平：多角真人　人书同传

我崇仰弘一法师，为了他是"十分像人的一
个人"。

　　在普遍的眼光中，出家前的李叔同[1]，是多艺才子，是西式音
乐、绘画的教学前驱；披剃后的弘一法师，是云水宏法的苦行高
僧，是精严编著《四分律比丘戒相表记》[图1]，梳理与汇编"南
山三大部""灵芝三大记"等佛教文献的近代中兴南山律之祖；
同时也是一生临池为书，参碑融帖、慧观智化，不毁不立个性书
体而入于无相可得书境的书法大家。

　　当然，对于坚持"应使文艺以人传，不可人以文艺传"理念
的弘一来说，为人是德高为首、博学为从，器识居前、文艺处
后；何况"书法通佛法"，实际做好了人，其余旁及书法等等，
好则好，与世多益，欠好则欠好，与俗也无妨，"白纸"亦善哉、

1　李叔同（1880－1942），又名李岸、李良，谱名文涛，幼名成蹊，字息霜，别
　号漱筒。1918年，李叔同剃度为僧，法名演音，号弘一，晚号晚晴老人，后被人
　尊称为弘一法师。

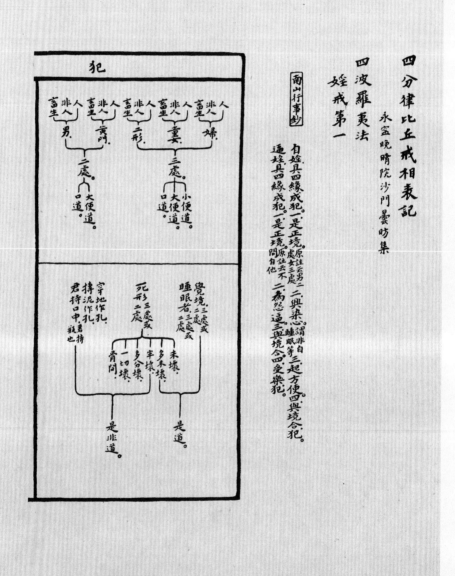

图1　弘一《四分律比丘戒相表记》手稿一页

善哉。(《最后一言——谈写字的方法》)

事实呢？弘一是个做一个角色成一番事业的踏实人，一个大写的"人"。丰子恺在为1947年版《弘一大师全集》所作《序》中说：

我崇仰弘一法师，为了他是"十分像人的一个人"。凡做人，在当初，其本心未始不想做一个十分像"人"的人；但到后来，为环境、习惯、物欲、妄念等所阻碍，往往不能做得十分像"人"。其中九分像"人"，八分像"人"的，在这世间已很伟大；七分像"人"，六分像"人"的，也已值得赞誉；就是五分像"人"的，在最近的社会也已经是难得的"上流人"了。像弘一法师那样十分像"人"的人，古往今来，实在少有，所以使我十分崇仰。

弘一一生行事，以殷诚、认真、淡定和彻底为特点，言行贯穿着自德德人、自才才人，自进进他、自立立他，自益益众、自度度众的精神。

他在日本留学西画期间兼学音乐，后来作有不少歌曲进入学校（校园歌曲）、寺庙（佛教歌曲），影响社会（爱国歌曲等），部分还至今传唱。1906年在东京独立创办了中国第一份音乐杂志——《音乐小杂志》。1906年冬，与东京美术学校同学曾延年等创办中国人第一个话剧团体——"春柳社"，在赈灾义演的《茶花女》和公演的《黑奴吁天录》中扮演角色，成为中国话剧演出实践第一人。

约1913年，在浙江两级师范学校开启了国内美术教育的人体写生课先河。在学校的图画、音乐教学中，专业要求似严父，生活关心如慈母，以身作则，培养了诸多文艺精英，如散文家、画

丰子恺选编《李叔同歌曲集》书影，1958年

家丰子恺，音乐家刘质平，摄影家李增庸与画家李鸿梁等。

　　出家当和尚后，持戒严净，"于修行，则在苦行；于期望，则仍在救世"（姜丹书语）。衣食清俭，旧衲芒鞋，薄被酥席，一日两餐，寡油少盐，素菜拒过二味，然念佛读经不辍，不仅精心写经，乃至刺血（或指或舌）写经，共数十种；撰书《华严集联三百》[图2]，并随缘书写成长短楹联大量。耗时精编《四分律比丘戒相表记》三厚册与《南山律在家备览略编》，共编著《律学讲录》三十三种，与待续编著合计有四十余种，为赓续已断七八百年的律宗作了杰出贡献，被尊奉为"重兴南山律第十一代世祖"。同时，长期在浙江、福建及山东青岛等处宣法、宏律，整顿、振兴佛教，扶植年轻僧才成为后劲，如瑞今、传贯、性常、广洽、广义与妙莲等，还指导皈依门下的陈海量居士为学者，为近代佛教界所钦敬、盛赞。并且，在辛亥革命成功时和抗击外侮的形势前，他敏锐而有担当地用诗文和书法，呼唤民智的觉醒，举起爱国殉教的义帜引领缁素。

晋译大方广佛华严
经偈颂集句百联

华严集联三百

光明晃耀如星月
智慧境界等虚空
开示甚深微妙法
发起广大菩提心

解了世间犹若梦
减除障垢无有余
速疾增长无碍智
普遍发起大悲心

图2 弘一《华严集联三百》（局部）

　　他的这种"以出世精神做入世事业"（朱光潜语）的人格魅力，在与书法相关的社会交谊、结缘、供养中也如风经水、似月印潭，愿力躬行在而无痕，无痕却波光一路恩受，涌动欢喜。艺术上得其指授的，有书法家黄福海（黄柏）、虞愚（德元、佛心），篆刻家许霏（晦庐）、马冬涵（晓清）等。幸蒙开示与鼓舞的信佛、事艺之居士，熏染其文化思想的老少，不计其数。总之，弘一德高学博、严修笃行、成就不居、泽溥八方，影响至今不断。

　　所以，在力求"文艺以人传"的有识之士中，弘一大师可称是人书同传的时代典型。

书法：博培约艺　花月盈春

到1905年清廷废除科举制，他的诗文、书刻之"心"就全属自我了。

李叔同在二十岁前，就已学过篆、隶、正、草四体书。

他八岁从师自己家的管家、钱庄的账房徐耀廷学写字，初临了《石鼓文》[图3]。八九岁时从师常云庄接受国学基础教学，十二岁开始边学训诂学，边临摹隋碑与魏碑。

自晚清阮元、包世臣以来，特别是在1891年康有为《广艺舟双楫》印行以后，文人学北朝碑志蔚然成风，但凡书法审美情趣不自拘者，都不免去亲口尝一下那些民间土特产。李叔同在长辈处领受时代书法风尚，非常自然。

这时，他还被动地接受二重传统。其一，结合文字学，从篆书开始为书历程。先懂得"六书"造字原则，以及汉字符号的源头结构，有助于正确理解演变出的隶、楷等结构，奠定好至少是不写错字的扎实基本功。其二，为参加科举考试练好工楷的童子

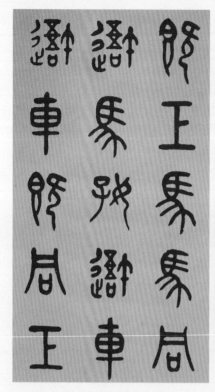 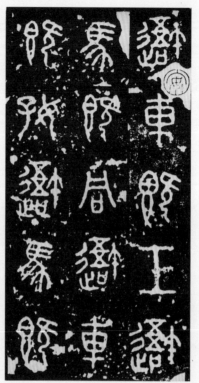

图3 弘一《节临〈石鼓文〉》（局部）　　　　先秦《石鼓文》（局部）

图4 秦《峄山刻石》（局部）

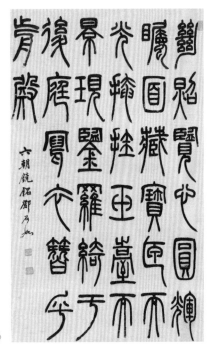

图5　清　邓石如《六朝镜铭》

功。一般从颜、柳楷书着手，或取欧、虞、褚之一家起步，溯及二王小楷，然后追求馆阁体小楷"乌、光、方"效果。从李叔同初学《董美人墓志铭》、十五岁学刘世安所临文徵明小楷《心经》的情况看，徐耀廷这是在帮他走解决科考写卷问题的捷径吧？

　　李叔同少时虽然不清楚二传统背后的奥秘，但他似乎先天亲近篆书，所以十三岁习吴大澂《说文解字·部首（小篆）》而喜，又勤临《峄山刻石》[图4]；十六岁从唐敬严学篆和治印，钟情而大写邓石如篆书[图5]。相比而言，他对篆书和魏碑的爱好，让指向科考写卷目的隋楷无声地隐退了。更何况，李叔同对"天津有减各书院奖赏银，归洋务书院之议"一类社会信息有超越年龄的理解力，十六七岁就认为"照此情形，文章虽好，亦不足制胜"，于是自己另请老师学"算术、洋文"，对科举没抱"唯一出路"的希望。

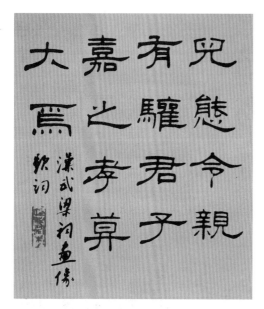

图6 弘一《节临〈汉武梁祠画像题词〉》（局部）

所以，尽管他十六岁起学"制艺"，十八岁以童生资格考入天津县学；二十三岁的秋天，在开封纳监应河南乡试、在杭州以监生资格应浙江乡试，皆未中，还能坦然回到他二十二岁考取的南洋公学，继续经济特科学业，成为高材生（蔡元培语）。

李叔同在文章上没受八股文掣肘，在书法上没沾染馆阁体的匠气，并且从十五岁起就对他二哥文熙（长十二岁）重富贵、轻贫贱的待人接物之道"心殊不平"，往往反其道而行之，至于敬猫胜过敬人而任人目为"疯癫"。（胡宅梵《一师童年行述》）所以，到1905年清廷废除科举制，他的诗文、书刻之"心"就全属自我了。

他自十七岁起广读篆隶范本，及于秦诏版权量、《祀三公山碑》《乙瑛碑》《鲁峻碑》《曹全碑》《汉武梁祠画像题词》[图6]等。十九岁时力学杨岘（见山）隶书[图7]和苏轼、黄庭坚《松风阁诗

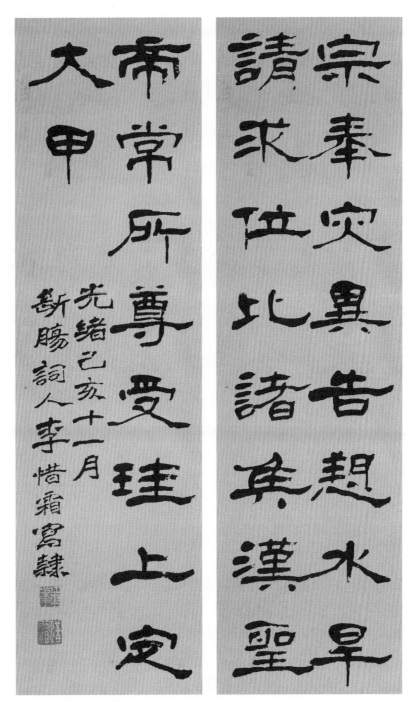

图7 弘一《临杨岘隶书条屏》，1899年

图8 弘一《临黄庭坚〈松风阁诗卷〉》（局部）

宋 黄庭坚《松风阁诗卷》（局部）

卷》[图8]、《至荆州帖》[图9]等行书。于1905年前，曾遍赏《三希堂法帖》，心仪钟繇，爱临草书《十七帖》等。

综其一生，他极少写纯粹草书，平时在书信中，行书夹入草书为行草，比较常见。1918年为夏丏尊所书佛号直幅，用魏碑笔法结合晋草体势，自有意趣。然此风未见另有发展。1928年购得索靖《出师表》帖，后来书中有参入章草笔意者，但不多，自然故不显，也未再拓展。现存纯草书墨迹极少。20世纪30年代初《节临〈十七帖〉》[图10]一件，偏于平整、稳健，或为创作前练功所遗。1934年为夏丏尊书《无住斋额》[图11]属于代表作，构成富有张力，运笔结合迟畅与捷涩、笔意结合遒润及生辣，技艺个性

庭坚再拜道涂疫曳不得附承动静遽六十许日处〻阻雨雪今乃玉荆州尔春氣喧暖即日不審躰力何如王事不玉劳勤你归与僚友共文字之乐否而

图9 弘一《临黄庭坚〈至荆州帖〉》（局部）

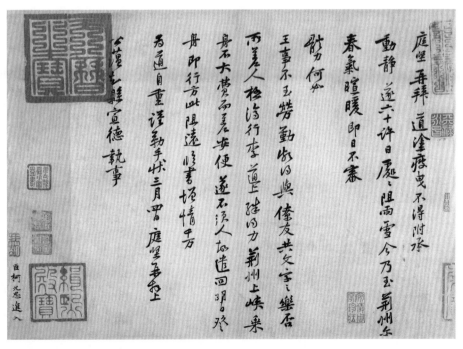

宋 黄庭坚《至荆州帖》

图10 弘一《节临〈十七帖〉》（局部），20世纪30年代初

晋 王羲之《十七帖》（局部）

图11 弘一《无住斋额》，1934年

鲜明。于草书出古入新，耐得寻绎。

　　最值得注意的当是，草书影响及于他典型面貌的楷书与行楷作品。这一方面是一种个人书写意趣在形式上的表现，另一方面则有不少魏齐楷体书刻作品中混用点画经过楷化的草体字的历史依据。弘一卷轴中常见植入的楷化草字有"无""至""然""者"等，巧使恬静中透生机。这或者可说是，较普遍地用活了一篇楷

图12 汉《乙瑛碑》（局部）

书或行楷的一种古有民间"体例"。

他的隶书平整有余，个性尚隐。有开张的气势，排叠的功力，讲究清水破浓墨后的用墨法，因此笔致整体浑润胜觚棱，偶夹虚笔为清秀。较以质朴古妍，偏向劲健流丽。微妙的是，李叔同所学汉隶如《乙瑛碑》[图12]、《孔宙碑》等，都有撇、捺、横伸展或至于夸张的写法。有前贤（康有为等）在取法汉魏的经验中指出，《乙瑛碑》的布白，很有为写匀密魏碑者输入疏密法的意义。不妨理解，弘一书体的用疏用白，越后越喜欢，愈老愈大施，这类隶书是给予潜在启发的因素之一。

他的篆书，线条不急、不弛，韧而流美；小篆结体在乐用显弧弯的邓石如和好取微方弯的《峄山刻石》、吴大澂之间倾向于

图13　弘一《节临〈天发神谶碑〉》（局部）

三国《天发神谶碑》（局部）

图14 弘一《丁孺人墓志铭及篆额》，1916年

后者，端庄寓灵动。在其整饬和雅的审美观之下，取体《石鼓文》与《天发神谶碑》[图13]的创作，也有小篆齐匀布势的趋向，如《丁孺人墓志铭篆额》[图14]。这在主张发挥大篆"古质"的丰富变化、低评对称性过强类小篆之艺术价值的一类书家（如李瑞清、朱复戡）看去，已入"今妍"矣。

然而，弘一小篆自有它的个性特色。如1939年所写《见法以道四言联》[图15]，其上联"幻"字和下联"以"字的长弯曲笔画，除了本身的笔力、动而归静之势，于空间还特有张力，使整个字的外部造型顿如山岩峻雄；又在"如""娱""法""道"等字中表现出结构分单位聚紧、相互间用小大疏处作对比中联系的匠心，否则，"娱"的最后两笔靠得那么近，就难以理解了。这些特色，映照着他研究造型艺术、图案设计的心得，与部分楚金文每字如"用并块法的单独纹样"的技巧暗合。

图15 弘一《见法以道四言联》，1939年

上联"幻"字和下联"以"字的长弯曲笔画，除了本身的笔力、动而归静之势，于空间还特有张力，使整个字的外部造型顿如山岩峻雄；

在"如""娱""法""道"等字中表现出结构分单位聚紧、相互间用小大疏处作对比中联系的匠心。

这些特色，映照着他研究造型艺术、图案设计的心得。

出于常法而不拘常法，不拘常法而非逸笔草草，生动稳健而在变化中还储有自由成长的能量，空灵超邈而在恬淡中犹多觉醒生命的浑沦含茹。在"妙品""能品"之下吗？迥非！

弘一在以魏碑为经络而化合晋、隋、唐、宋各体精粹的楷书、行楷上的成就，曾为近现代许多学者、书画高手、社会名流等所盛赞。那是怎样一步一级台阶，超越自我，升华为书道一体之逸品的，值得探究。

从传统起步，1887年至1910年为弘一书法的主要书体——楷书、行楷的传承锤炼期。

十九岁前，他已在篆隶、魏碑、隋楷、宋人行书等方面奠定了扎实的基础。他在篆书上的功夫，至少在中锋运笔、藏锋护尾、曲直为势和匀称结体方面是其楷书、行楷有"兴味"的技艺支撑。而隶书、行书及草书的功夫，又使他楷书、行楷的运笔、组势丰富而自主域大大扩大。

由于李叔同并不把科举考试视为希望中的出路，故在对待隋碑与魏碑上，他更爱好有助于寄寓才情、抒发志气的魏碑，致力向雄峻茂美发展。至少在方折用笔上，弘一楷书、行楷得力于魏碑多多。结合在篆书、草书上的圆转用笔功夫，其书作之不凡笔力和刚柔藏露如意施展的主要技艺渊源，加上钟繇和为写经而融合的晋唐体势，根基大体清楚。

这一时期的锤炼传统，李叔同与一般攻书者不同的地方，不是简单的"间杂交植"——诸体交错学习，而是早就产生了"嫁接"——糅合某二体或三体成"我体"的"自力"创造意识。请看他1902年秋《应浙江乡试考卷手迹》，书体何尝是单纯的《董

图16 隋《董美人墓志铭》(局部)

美人墓志铭》[图16]或刘世安所临文徵明小楷《心经》。参考、发挥了黄山谷手足撑开的体势吧？更见"自力"意识而在魏碑基架上变体成功的，1904年所书《青史红颜五言联》[见图37]可推为此期的代表作。

弘一的楷书、行楷，一生坚持有主见地糅合诸体为"自体"的创意，在章法、字法与运笔的多层面上展开立体的研究、实践，及时反省，不停进取。盖起意高、创意活，小成不执、新步自开，其书其境，洵非以天才自负而不着地积跬步者、以功力自许而不观天悟云月者所能梦游也。

1911年至1926年五月[1]，是弘一楷书、行楷的集思悟道期。

延续《青史红颜五言联》的创意，他在楷书《寿》[图17]上拟黄庭坚的多边形外轮廓，用汉魏笔法，实践了邓石如"密不透风"的艺术意趣。同样是中密结构，他在一些作品的运笔中强调提按、觚棱，或者参用颤笔，可能借鉴了陶濬宣[图18]、李瑞清[图19]等同时代书家的写法。在行款处理上，或取黄山谷式的阶

1 本书写作遇具体月份、日期时，用阿拉伯数字表示公历，用汉字表示农历。

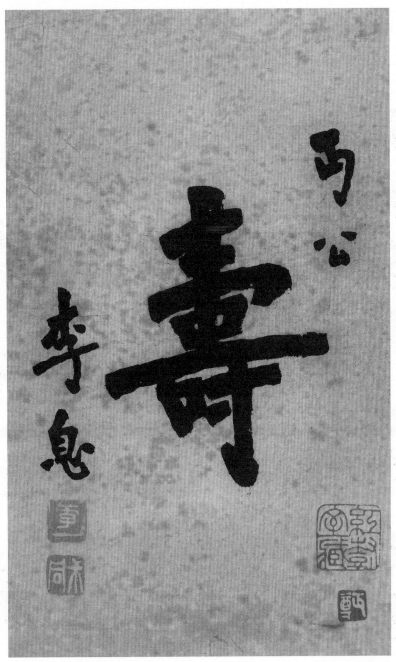

图17 弘一《寿》

拟黄庭坚的多边形外轮廓，用汉魏笔法，实践了邓石如
"密不透风"的艺术意趣。

图18 清 陶濬宣《楷书八言联》　　　　图19 清 李瑞清《楷书五言联》

图20 弘一《安本分学吃亏横披》

梯式积字成行法，或用"今草"式中轴线蛇形串字成行法，显示了规矩者求富变化而精工、生动者求隐活泼而严整的个性审美追求。而从风格倾向看，还善于通过技艺综合来逞蓄、扬隐才情和传达伟岸、俊逸、清奇与安和心气。

1918年8月，在远因与近因、内因与外因的相互作用下，李叔同正式剃染为僧，为释演音，号弘一。用爱因斯坦概括的人们倾力探索科学与艺术的动机来观察，弘一一生不搁置书法艺术，开始当和尚时，确实与范古农提示的书写佛语"以种净因"有关；但从思想深层言，"消极动机"——逃避生活环境中的粗俗、沉闷，摆脱自身欲望的桎梏，"积极动机"——用自己的适当方式去描绘理想的精神世界图像，作为感情生活的支点，并由此获得常俗经验世界中找不到的宁静与安定，大约更是他"爱好未移"的根本原因。

弘一出家后意在超然独醒、实修佛道、普济群生、死归安养。这与科学家、艺术家的探索普遍二动机的主要内涵是重合而不违犯的，除了生死问题的信仰标的明显不同。从而我们就能理解，弘一出家开始时延续先前的各体功夫而追求"自体"的进程了。

在以魏齐造像记和《张猛龙碑阴》为基架的楷书中，这时的弘一有收敛疏处，将茂密推向较极致的锻造，有为破除茂密可能带来沉郁感的多种尝试，除了利用较张扬体势及其欹警的外轮廓，如

图21 三国 钟繇《荐季直表》

图22 明 黄道周《孝经颂》（局部）

图23 晋 王羲之《乐毅论》（局部）

《安本分学吃亏横披》[图20]，还试用恺爽笔势使之不闷，或间用连笔、参入牵丝去增添轻捷因素。在敬正方面，工整地写经，不仅在书法实用、悦目和宏法方便、讨喜的意义上影响到弘一的楷书，还在书法的艺术审美观上影响到弘一此后的整个创作。

在这古法汇用、新理泉达之际，1920年以前，弘一信札的写法是潇洒地以隋志、魏碑的构架解散苏东坡、黄山谷的体势，或参入钟繇[图21]的稚拙体态，或旁及与黄道周[图22]有关的近人笔趣；经印光法师提点写经须恭敬之后，弘一从创作到书信的写法，1920年后都有了更多融合晋唐意法[图23]的风度。这就在写经方面收获了结构上比例匀称、笔画上方圆舒适的稳健、端庄，不恣肆、不逞才之作，分别为偏瘦、偏肥形体。更在敬正得中、魏齐晋唐化合为"我体"上，1926年推出了"精工"之品——《华严经·十回向品·初回向章》。

这一时期弘一的一般楷书、行楷，还保持着推古入新和以新纳古的分治方式。1922年秋所书《苏轼〈画阿弥陀佛像偈·并序〉》[见图54]和1923年春所书《绍兴开元寺劝募建殿堂疏》，分

图24 弘一《十步百年八言联》　　　　图25 弘一《万古一句七言联》，1922年

别是两类中的代表。往回追溯，《十步百年八言联》[图24]是推古入新，开出1929年后方笔写饱满的晋唐写经体的源头；而1922年五月所写的《万古一句七言联》[图25]，巧用断开的笔画留白施黑，主体能动性强，是"弘一体"创意别裁之滥觞。

1926年六月至1932年，为弘一楷书、行楷的个性创发期。

在上一个集思悟道期、师友古今的实践中，弘一发现除音乐之外，从事它种艺术，天分是可凭借的，然成就"大才"须"性缓"，成就"大智"须"气和"。因此，他不甘在原有几类风格的基础上，打磨其一为一家一派，而是再运用创造天分，选择"活"体——《佛号及莲池语录》中的语录体，"工"体——《佛说八种长养功德经》[见图52]，再作更有个性特色的化合，面向笔力洞达。

从"活"体再出发，1928年的《护生画集》配诗，笔致趋简直，结构在内组疏密中求匀整；1929年所书《白马湖放生记》[见图56]，则略重丰健。从"工"体再出发，1929年所书《华严经·财首颂赞》[见图57]，运笔部分参用隶法，体态优美；1930年所书《华严经·普贤行愿品赞》[见图58]，笔画形方神圆，单位结构自然借让成密体，骨气壮美。各有再变法处。

随之，1930年至1932年的大量对联、横幅则显示，他对《华严经·财首颂赞》之体有时段性的侧重，在个性楷体艺术的许多层面作了微妙深入与精细打磨。在他特别重视的章法上，按照一行字中字本型的长短、繁简来处理成均衡的字距，或作上下联中各有疏密字距相呼应的格局；更有作竖成行而横不成列的，在字与字穿插借让中，让行距与字距在全局中形成自律性而协和的创意。这显示了书家用画家眼光去创造性地把控章法的新概念和强能力。

在字法上，弘一楷书与行楷经常用入一些工整写法的草字

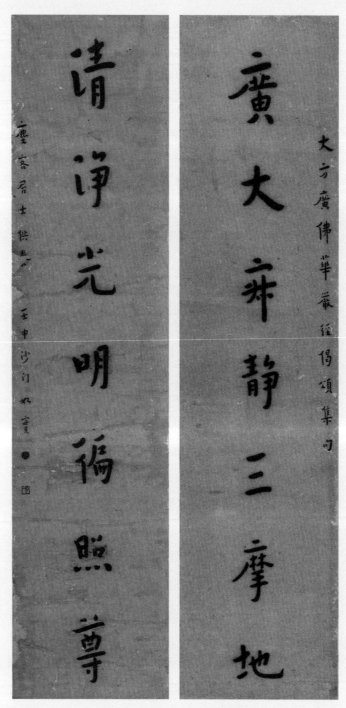

图26 弘一《〈大方广佛华严经〉偈颂集句》，1932年

构成，并变化字的外形——外轮廓，使之不板而活泼，是常用手段。在注重外轮廓的同时，选用不同的笔画类型作为主笔，建构骨架，再组织其他笔画为密块、留疏处，使所有字疏密成序，而全局却呈参差美感。在笔法上，为字形字风控制一个基调，然后在笔端与笔画运行中变化运锋，求其活。这就在化合"工""活"二体而成就某种审美倾向的个性之体过程中，把创造性天分——从笔法到章法——发挥到了越来越接近理想的老练境地。

1927年到1932年五月，弘一一方面是分别从"工"或"活"体出发去再创个性体的，另一方则更着重研究"工""活"兼顾——如何化合成理想之体。至1932年，所书大批对联，如《〈大方广佛华严经〉偈颂集句》[图26]等，已是"工""活""理想"路径俱泯，"生面"明朗。其中部分作品，还暗示了未来对疏、瘦、静、灵的意兴。

1933年至1937年，为弘一楷书、行楷的精粹涵泳期。

这一时期的弘一，对佛法秉持"以法自娱"的理念。从他1917年《致刘质平信》的内容可以看出，弘一对信仰何种宗教是持开放态度的，但自己因认佛教"特胜"故信。他对单修或兼修佛教某些法门，也认可自主选择。金仙寺住持亦幻法师在从学律著与观察中发现，弘一的佛学体系是"以华严为境，四分律为行，导归净土为果"的。弘一选择"教净双修"——净土融摄华严的修为方式，这是有宋代省常、明朝莲池的主张，与同代学者杨文会在《十宗略说》中的论证的，弘一表示赞同。

从人生修为的整体看，弘一接受将《大乘起信论》中"一心二门"与传统的心性论相联系的理解，把修养目标定在此世的"明心见性"上，故在佛法修持中对伦理道德层毫不放松。又在读了律部著作，特别是研习了净土宗师灵峰蕅益强调戒律重要性

顧盡未來普代法界
一切眾生備受大苦。

誓捨身命弘護南山
四分律教久住神州。

图27　弘一《弘律愿誓句》，1934年

的"以净摄律"原则后，更坚定了实施杨文会论证过的"自心证悟"与"往生西方"分开达成的解脱方案。因此，此生的首要修为乃严持律、勤念佛，"以净摄律""明心见性""往生净土"——"以法自娱"在修佛上的主要内涵就清楚了。而在佛法容摄一切法，包括书法的意义上，以书法自娱——兼以书法"明心见性"，不也顺理成章吗？

在这时，他遇到了"目力大衰"与求字"工整"的矛盾，遇到了魏碑体书与帖体书何者更适合雅俗共赏的纠结。按"佛法即世间法"的理路，他将"工""活"融合的理想之体，从观念开始作为"帖体"来继续实践，把自感"体兼行楷，未能工整"的《〈华严经〉集联》体，往"工整"推进。这就创作出了这一阶段理事相容的重要墨宝：《佛说弥陀经十六条屏》[见图69]（1932年）。

自主迈向自由，1932年六月至1937年三月，弘一的楷书、行楷向理事双遣的上乘精进，在笔画、笔势、结构，甚至在墨法上都有大胆经验的化用，有恭敬中放情的抒写，有奇险归周正的把控……理想书体已具轮廓。从1936年以后所作可以看出，他将笔画起讫含蓄，笔势以圆和为主作为一法；将笔画方圆兼用、留下部分锋颖，笔势借点与撇的荡动得气韵作为另一法。折中二法而稍偏于后者，这就有了敧正相生的《灵峰大师偈句》、敧敧归正的《远离利益七言联》等佳作，有了《誓作愿为六言联》[见图78]、《如来普贤八言联》[见图79]、《开示犹如七言联》等力作展露的，释道儒伦理观观照下的书法审美理想的技艺、意境的区间。

弘一在精粹涵泳期，为"雅—我—俗"和"帖—我—碑"问题，找到了个性化理事无碍的艺术定位及其操作亲证后的系列技巧，让自己的楷书、行楷创作进入了哲学意义上的较前更纯粹的"游戏"境界，与现实功利无关，与纷纭评价无关，认识彻底后，淡然顺其因缘落笔，作用于人性、文化和历史。

　　1937年至1942年，为弘一楷书、行楷的通会升华期。

　　1937年"卢沟桥事变"后日军大举侵华，抗战爆发。面对"恶逆"之境，弘一书《殉教横披》，自题居室为"殉教堂"，策励僧众"念佛救国"，不辞牺牲一切，救护国家，立场鲜明。他以出家人特有的"温而厉"态度，写下《红菊花偈》的"殉教应流血"誓言，并以"大无畏"的修持行相，提振民众争取"最后之胜利"的信心。曾以《〈梵网经〉句》[图28]深深寄意。

　　在佛教"常乐我净"之境的统摄下，他的书法除增加了一些坚毅、悲悯的内容，在更高更广更深更厚的精神内涵上，聚焦于理想世界的象征性图像，行深无畏的"戒定慧"，以实践彻底的纯净、自由、安和为至乐。

　　这一时期的弘一书法，在十年自定规则自用而娴熟的基础上更现超越，达到了从技艺取舍到意境差异自主的相当自由度。在楷书、行楷的书体运用上，将部分繁字简写，在某些草结构中选

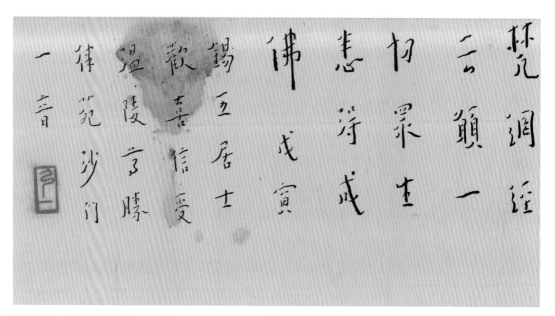

图28 弘一《〈梵网经〉句》，1938年

用点画稍多者，讲究整体协调，老练夹入楷写的草结构；同时让它们在协调中仍保持一定的疏密、繁简反差，不至堕于平平。如《灵芝二法门》[图29]。在格调的诉求上，不仅以从拗峭到婉畅的不同笔致为之，还特别把控书写的时间性节奏为空间关系，即巧妙处理疏密——灰块与布白，类似在音乐的旋律创作中用入时长不同的休止符号，让静态的空间关系有了运动感，让有基本规则的节奏有了呼气吸气的生命感，让定位于某类节奏旋律中的空间关系具备自身的启动之力、运营之情和涵泳之质，抵达各类超邈之境。

1938年的九十月间，弘一于金石书法的观念升华到了"无相之相"的高度。这是他于书法的字画、笔法、笔力、结构、神韵，乃至某碑、某帖之派，全部做过研习、提炼，在个性化地熔铸、性灵化地通会后，才修成的"皆一致屏除，决不用心揣摩"的正果。

在从技法到神韵"决不用心揣摩"的观念下，他的作品中出现了一些像小孩子所写的憨态可爱的字。这一方面与其妙俗等观、非相即相的佛法悟证下的艺术审美观，倾向于自性真纯流露、不计功利与毁誉等有关；另一方面，"有时手有些发抖"，可能还不是关键原因，在本质上，大约是沉淀在脑海中的才情在发挥潜意识的奇妙作用，并因自己喜欢的"随意信手挥写"而意外造就。

从1942年秋初弘一为张人希所藏画册题词可以看出，他到晚年还在审美理性上尊崇和亲近"循规蹈矩"。因此，在挥洒与规矩之间、才情与功力之间、活泼与工整之间，弘一晚期书法以不失审美意志作用的"随意"心态，展现了"以无态而备万态"（钱君匋记丰子恺语），以及从心各异的艺术风貌与意境韵味。

从1938年至1942年的五件作品，我们可以看出弘一书法审

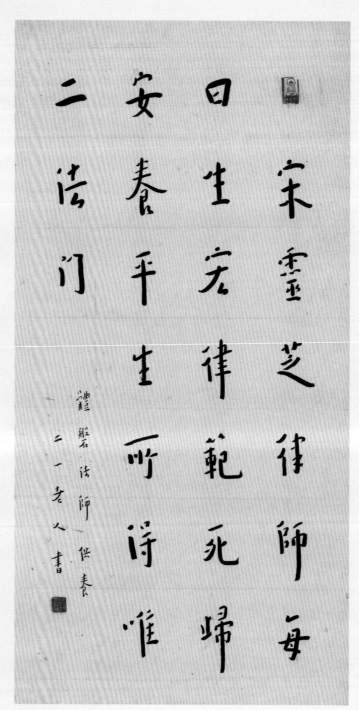

图29 弘一《灵芝二法门》

不仅以从拗峭到婉畅的不同笔致为之，还特别把控书写的时间性节奏为空间关系，即巧妙处理疏密——灰块与布白。

美意志超越自我、慧命自觉向上的过程。它们是：《古德只今若欲偈句》[见作品赏析八]、《菩提心文句》[见图89]、《〈华严经〉身被手提偈句》[见图104]、《韩偓〈曲江秋日〉诗》[见图105]和《为张人希先人所藏画册题词》。这期间，还包含了奇、拙、肆、憨笔姿字态的《古农长者法语》；有结字相对稳健、匀称及优美，奇、拙、肆、憨都内寓的数件作品；有让奇笔字与奇构字作呼应而归稳的书作；还有在笔姿字态的正欹、巧拙、婉肆与文憨上，不以强调独字之间的形神反差为能事，而在笔画、结体或章法的不同层面上拿捏好特征的分寸，而各得艺术韵趣的书作。

弘一六十岁后书作，"妙绪四周"（费师洪语），"全面调和""蕴藉有味"（叶圣陶语），"内熏之力自然流露""晚岁离尘，刊落锋颖，乃一味恬静，在书家当为逸品"（马一浮《〈华严集联三百〉手稿跋》）。

中国书画，在中唐前就已形成按"神、妙、能"作水平品评的方式，它比以前用"上、中、下"评级，突出了艺术风格的创造性质、情境的内涵特质。初唐李嗣真在《书后品》中在"神、妙、能"之上新列"逸"品，形成了"逸、神、妙、能"的书画品评系统。唐后期，朱景玄改造而以"神、妙、能、逸"为序。在李嗣真心目中，"逸品"是上上品之前的超然杰构，而在朱景玄品第中，"逸品"则是"不拘常法"的佳作。到北宋，黄休复在《益州名画录》中指出："逸格"绘画的特点是"拙规矩于方圆，鄙精研于彩绘，笔简形具，得之自然，莫可楷模，出于意表"。忖度马一浮对弘一书法的"逸品"品评，似乎还是着眼于"不拘常法""笔简形具，得之自然，莫可楷模，出于意表"而产生的，是归在"神、妙、能、逸"序列中的。

在这里，通过对弘一一生书法的研读、鉴析，我们宁可以基

本技艺已娴熟、创意立体已化机、应手随意却倏若造化、忘情神妙却自然高逸来理解弘一最终的书法成就。出于常法而不拘常法，不拘常法而非逸笔草草，生动稳健而在变化中还储有自由成长的能量，空灵超邈而在恬淡中犹多觉醒生命的浑沦含茹。在"妙品""能品"之下吗？迥非！

弘一大师之书法与佛法乃二而一，佛法与书法本一而不二焉，都蕴涵着宏深心与宏深法，微妙心与微妙法。

弘一晚年书法，植根于自己艺术技巧"整一分一合"的集约化积累和多线探索并进的心得与理想，因此在一步一脚印走向"无相可得"的历程中，不仅留下了在突出某些个性特征上显现某种意境韵趣的一件件力作，留下了"当下即永恒"的硕果，而且以否定之否定而不问"合题"（黑格尔用语）的方式，让个性书体升华至于以无态而备万态，以无相而涵万相，入于非法非非法境地，故创作出了《勇猛光明七言联》等"当相即妙"的经典之作，体现不满足于对既成之体仅作刮垢磨光的卓越精神。

这就可以理解，1941年后弘一何以还在既有的简、静、疏、瘦、遒、灵、淡、逸的"我体"变化中书写了风神各异的许多作品，如《〈华严经〉句》[图30]等。这就值得思考，在病中写下三份遗嘱，交代清大事细节，发信与诸师友作别，勉力为晋江中学学生完成百幅中堂，做实做足了一个真人，是何等的不凡。更不可思议的是，1942年10月圆寂前三天还为黄福海题写二画册，勉以《座右铭一则》[见作品赏析十]。最令人肃然的是，同一天的下

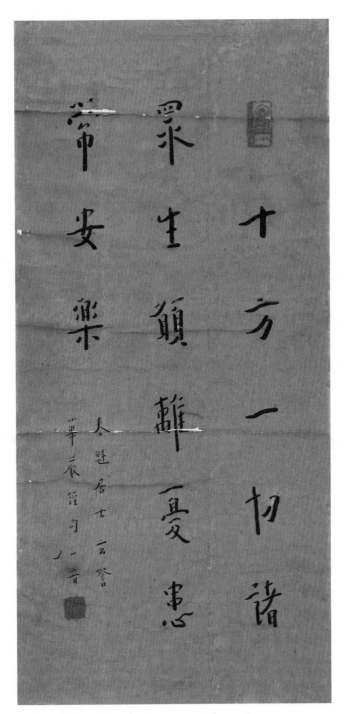

图30 弘一《〈华严经〉句》

午，弘一大师以超拔的生命意志、情感潜能，通过肌肉思维，留下《悲欣交集》绝笔[见图106]，传递其大菩提心。

这里"交集"的并非俗见中的离世、别亲之悲，经世、往生之欣。其"悲"，佛之慈悲，普世博爱之大悲也。悲悯芸芸众生还要在苦海中长时烦恼、挣扎，而我之大菩提心尚未广施就要暂停了，奈何。其"欣"，在于充分地生活过了，特别是已完成了今世的修持，可以归西面见弥陀而亲证佛果了，尤其是因此能得佛的摄受与示教的大力，"去去再来"娑婆世界，马上能继续去达成普济众生的宏愿呢。

深刻理解如此的慈悲示现，那就不难接受这样的事实：弘一大师之书法与佛法乃二而一。佛法与书法本一而不二焉，都蕴涵着宏深心与宏深法，微妙心与微妙法。

弘一大师一生为书精进不息，在中西艺术文化的碰撞中观念出新，用西画（图案）——绘画构图、构成的视角去对待中国书法的创作全局，足见勇气与智慧。他将书法中笔法、字法与章法中的章法置于首要地位，一变汉唐以来从运笔、笔力开始的不保证书写最终完整性的理论，高屋建瓴，以大摄小，有利于作者最大程度地发挥天分与功夫而获实效，有艺术方法论的"开来"意义。

为成就一家独特书体，他个性化地融碑化帖，在行款、结构、外形、笔法等书法技艺的几乎所有层面作综合性的理想塑造，面向渐次升高的审美标的，阶段达成，必求再超越。终于成就的书体简淡冲逸，可谓是篆意楷书新模式，布白出彩、形态奇妙，力实气空、境趣无穷。还于书外给后人以活用佛学思辨方法，让"绚烂归于平淡"、天分与功力全付诸"自然"的启迪。

弘一书法在创作观念、技艺熔铸与人文意境上对中国书法史贡献杰出，不朽无疑。

书法解析

从雄峻茂美到简淡冲逸

　　弘一书法的主要成就方面——楷书、行楷书，从八岁写到六十三岁，从雄峻茂美到简淡冲逸；从观念的变化，到书写心态的变化；从审美悟得的变化，到融合因素的变化；从技巧经验的变化，到舍法即道的变化，很值得好书者揣摩、深思、寻味而借鉴之。

　　对于一个心空名闻利养的书者来说，它是怎样一步步淬炼而成的呢？

1887—1910：继承磨炼期

他力继承　自力磨炼

李叔同的书法，一生都没有离开魏碑和小篆
的骨血。

　　在生活中，一个人嗜好什么饮食，通常都会包括第一次品尝而留下美好印象的品种。大约除了教育、环境等外部作用，李叔同的书法一生都没有离开魏碑和小篆的骨血，和他八九岁就接触它们而感兴趣有关。在他临碑摹印的过程中，他体验着"古欢"，一来二去，加之为长辈称道、社会认可，渐渐有了不能割舍的"积习"，有了不想"自埋"的常情（《李庐印集·序》）。

　　他从少儿时代起，对书法的实用性就没有怎么放在心上。"只有当人充分是人的时候，他才游戏；也只有当人游戏时，他才是完全的人。"（席勒《审美教育书简》）对于起步时就把书法当作"审美游戏"的李叔同来说，他在方内、方外"变而不变"的一点，就是变作弘一，依然是"审美的人"。书法的"文艺化"（写诗文等）和"宗教化"（写佛典等），只是俗眼中的表象。在他，其间没有断裂层。

廉于以像蹤始
作下真不戒平
比暨頼陳則公
丘于於則攀像
慧大上崇宗一
自代遺之靡區
影兹形必尋夫
濯功敷是容靈

图31　弘一《节临〈始平公造像记〉》（局部），1915年

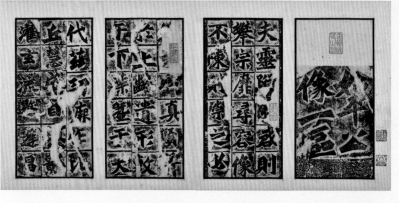

北魏《始平公造像记》（局部）

以顯迹像著降及後
懺是以如來應群緣
永夜之邁葉靡藻之
夫靈光弗曜大千懷
巴主仇池楊大眼爲

图32 弘一《节临〈杨大眼造像记〉》（局部），1915年

北魏《杨大眼造像记》（局部）

渾縣功曹魏靈藏

五道群生咸同斯慶陸

花悟無生則鳳昇道樹

眷屬捨百鄣則鵬聲龍

周三達曠世而生元身

石像一聖神颺六通智

图33　弘一《节临〈魏灵藏造像记〉》（局部），1915年

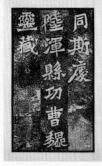

北魏《魏灵藏造像记》（局部）

李叔同在上海

　　李叔同曾专攻魏碑《张猛龙碑》[见作品赏析一]、《爨宝子碑》《石门铭》等，魏齐造像记如《始平公造像记》[图31]、《杨大眼造像记》[图32]、《孙秋生造像记》《魏灵藏造像记》[图33]、《姜纂造像记》等，连同翻阅的不下四十种。少时的他直到初出家，似乎对外形方正、布势密匀的《杨大眼造像记》，外形过奇、笔画横平竖直的《爨宝子碑》这两型楷字兴趣稍薄，而对《始平公造像记》《张猛龙碑》，特别是对《张猛龙碑阴》这类有垲敞峥嵘之气的体势爱犹不及。这与他年少才溢、情志奋发，有一定联系吧？

　　二十岁前，他的创作主要偏于篆书和篆刻上，虽然十九岁时已学苏黄行书，但用于信札居多，而较明显掺入己意的魏体书作，则是在戊戌年奉母迁居上海后才推出的。加之母亡后他赴日本学习西画兼学音乐，增加了信息渠道，放宽了艺术实践的现实眼界，于是观念发生变化："他力"为艺，已从汲"古力"，到并取"今力"，从融"中艺"到化"外艺"了。当时沪上擅长魏体书的，有李瑞清（梅庵、清道人）[图34]、曾熙（农髯）[图35]、陶濬宣（心云）等。魏体书家中，当时有一种糅合创意，那就是将魏碑《石门铭》与《瘗鹤铭》[图36]或黄庭坚的辐射性写法相结

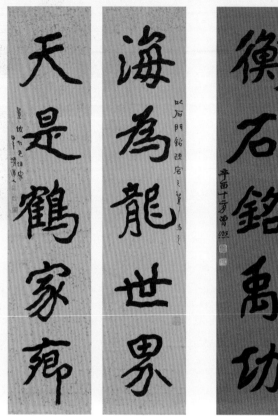
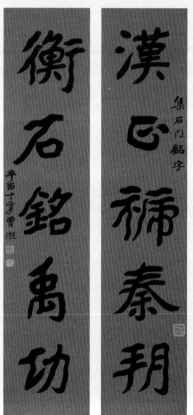

图34 清 李瑞清《行书五言联》　　　　图35 清 曾熙《楷书五言联》

图36 梁《瘗鹤铭》

合。李叔同很可能看到过以集《瘗鹤铭》字为句子的清道人所鬻对联。但无论李叔同是否受到过别人的启发，他于1904年所书《青史红颜五言联》[图37]，实已显示其运思创造的"自力"觉醒的积极意义。它让《张猛龙碑阴》和黄庭坚糅合，如未见成品，甚费想象。它以斩钉截铁、方首方尾的笔画去组建中聚外张结构，难臻自然。但他，突破成功了。

有人说，在上海其书受陶濬宣影响较多，也许发现了他留日归国后所书《游艺》《囍》上有影子。细看，折、钩等都没有陶书坍肩、快挑而薄的习气，差属从善如流吧。再退一步说，他一生登过三次鬻书润例，前两次在1899年的《中外日报》和1900年的《书画公会报》，第三次在1912年的《太平洋报》，可能宽容客户的某些趋时要求，实际却未致艺术上自损、自鄙那么严重。

书法真正的精神内涵是通过无关是非善恶的
形式载体去呈现的。

佛家启发我们，世上事罕有"单因一果"者，"多因一果"为普遍。不能简单说他经受一些波折后的郁闷，影响到他书法对锋芒的收敛。尽管戊戌变法时，相传他曾刻"南海康君是我师"一印，维新可叹止步于百日；尽管母亡后他自感"五六年的幸福时期已经结束"，并且直到出家都没有好心情（参见交西泠印社的《哀公传》）。事实是其思想感情时葆两面，一面是"倩何人唤取，红巾翠袖，揾英雄泪"（辛弃疾《水龙吟·登建康赏心亭》句），"笑我亦布衣而已"（李叔同《金缕曲·赠歌郎金娃娃》）；另一面是"二十文章惊海内，毕竟空谈何有。听匣底苍龙狂吼。

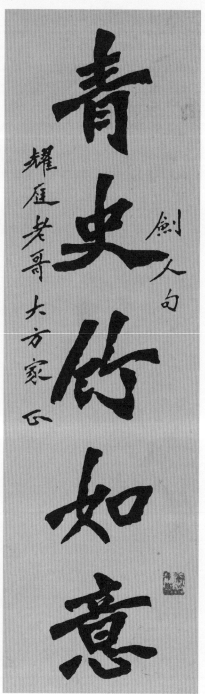

图37　弘一《青史红颜五言联》，1904年

长夜凄风眠不得，度群生那惜心肝剖？是祖国，忍孤负"（李叔同《金缕曲·将之日本留别祖国并呈同学诸子》）的慷慨担当，是为辛亥革命成功后"看从今、一担好河山，英雄造"（李叔同《满江红·民国肇造填满江红志感》）的乐观瞻望。

因此需要理解，书法文字内容的意义只是书法的重要附加值，书法真正的精神内涵是通过无关是非善恶的形式载体去呈现的，即有相对的独立性和很大自由度。

那心情是否影响创作啊？肯定的。孙过庭在《书谱》中早就说过。弘一也有"神融手畅"的体会。问题是，在易变的心情之上，更必要注意相对缓变的审美意趣。

可惜的是，李叔同临写的魏碑、造像记、墓志铭的书作基本淡出历史，现在所存相对集中的几种，系1916年冬在杭州虎跑寺断食十八天间所留（后由夏丏尊选编为《李息翁临古法书》）。但还是能据以推测，他一开始就眼明、气沉，故写得稳、准而健，随阅历、学养递进，逐渐在挺拔间发展了遒健，在恺爽上增长了浑厚。地基如此，随着自主的艺术审美思想、文化思想嬗变的进阶，高楼、宝塔岂不可期？

可惜的是，他三十一岁前之魏体楷书出古入新的过程，也缺乏书迹考察。常法是以集碑帖字为对联或诗文、略加己意，再向独立创作过渡的。从己卯（1915）五月为过生日的夏丏尊集《始平公造像记》字造句为《兹流年靡答恩五言联》来看，这样的半背帖半创作书件应该曾有其他。地基、底楼粗见规模、二楼基本被遮，那就多观赏三楼及其以上的景观吧。

似乎有机会弥补遗憾的是，记载中他1910年为杨白民写的对联还庋藏于私家，留日归国后在天津不少写件中的部分还有遗存可追踪。很期待见到李叔同自开新意魏体的另一些精彩。

《节临〈张猛龙碑〉》两件

弘一《节临〈张猛龙碑〉》（局部）（碑文）

弘一学书，从篆、隶到魏碑。对魏碑，在"方笔极轨"的《龙门造像二十品》上打下了扎实的基本功，且尤其喜欢而深得助益的是《张猛龙碑》及其碑阴。

《张猛龙碑》立于北魏明孝帝正光三年（522），有额有阴。碑文记颂魏鲁郡太守张猛龙兴办学校功绩，碑阴刻立碑官吏题名。杨守敬评："《张猛龙碑》整练方折，碑阴则流宕奇特。"（《评碑记》）沈曾植评："此碑风力危峭，奄有钟梁胜景，而终幅不染一分笔，与北碑他刻纵意抒写者不同。"（《寐叟题跋》）康有为将《张猛龙碑》评为"精品上"，认为"《张猛龙》如周公制礼，事事皆美善""结构精绝，变化无端"。又指出，魏碑的共性，除了"无不极茂美者"，还有完白山人（邓石如）所说"疏处可使走马，密处不使透风"，即"计白当黑"的特点（《广艺舟双楫》）。

世 終 漢 浮 王 初 聲
後 終 之 沉 張 趙 責
也 跨 開 秦 耳 景 漢

北魏《张猛龙碑》（局部）（碑文）

弘一临作两件，一件为前段碑文，一件为结尾。把握原本的"精能"，一目了然。从"危峭"言，前一件似倾向于"整练"，可能与"初求平整"的自我要求有关，抑或还有个性趣向的潜在作用。但在疏密对比、欹正相生方面，两件同致，迥获其神。同中之异在于笔画上，"欹"表现在后一件的笔意上为峻拔，表现在前一件的笔势上反而为"流宕"。其笔势的表现，尤可注意的是撇捺有柔美的荡韵，或者说写得很糯。但在笔画的整体神情上，它并没有赵之谦的魏碑书那么妩媚，倾向雅逸，可贵者在此。

弘一《节临〈张猛龙碑〉》
（局部）（结尾）

北魏《张猛龙碑》（结尾）

1911—1926：糅合变法期
师友古今　新理泉达

首先是审美心理的"变化"以及实践理性中的"不变"，推动着李叔同楷书、行楷探索之"变化"的时段延续性，和"变化"直至理想境界的高层次"不变"！

　　1911年起，李叔同的楷书、行楷从传统的继承磨炼期进入了糅合变法期。

　　延续《青史红颜五言联》新意的，存有1912年为城东女学所书《寿佛》，外形错落呈建筑美，密处竟如围棋留三五"活眼"，精能中出奇。更多书作，有着结构上试内密之长、试聚密之方或扁的倾向；有着运笔上求遒厚内敛、求俊荡婉逸的区分。如《灯机老屋匾额》[图38]，字心密厚，以布白为逸荡。

　　1911年和1913年两次写《洪北江文》。第一次为啸麟二哥作，还留有结体松散、掺杂宋人行书笔形的问题；而第二次书写，北魏笔法的中密结构已相对纯粹了。其运笔有屈曲的表现，

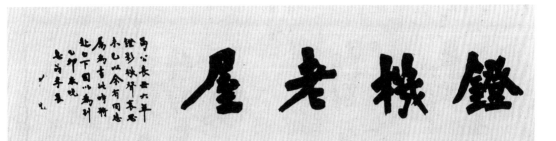

图38 弘一《灯机老屋匾额》，1915年

似是有节制地吸收了清道人的"颤笔"技巧。或可映其思路之开放。

内密形长体式，1913年所书《自求都是七言联》[图39]就已尝试。列行有个特点，差不多每个字的中轴都呈上偏左、下偏右状，与1913年所书《洪北江〈又与孙季逑书〉语》[图40]相比，后者的行气明显顺遂了。可见，他对自己创意的践行，是一个个层面及其细节不放松地致力达标的。从1912年七月所书《高阳台·为歌郎金娃娃作》和立秋节后所写《赵秋谷诗》可知，在笔致的曲直刚柔协调上，在用入阶梯式积字成行的方式上，虽是微调，却凝心不懈。这就是他写出该体较成熟作《梅华茅屋七言联》的内因？

规矩者求富变化而精工、生动者求隐活泼而严整，1914年所书《王粲登楼赋》和《题许幻园夫人宋梦仙画》[图41]，就是一体二趣向的自主收获。后者，以魏铸剑戟舞宋人行书之势，字形杂方、长、扁，字势合正、侧、斜，随机从然，岂不可贵？

其运笔厚敛的方形魏体书，1915年为夏丏尊书《灯机老屋匾额》[图38]颇耐寻思。其结体浑然魏、黄之裔，大疏大密不易，方笔长撇荡而不萎不薄尤不易。此作已实践铺毫用和的笔致，与魏齐造像记中的雄悍刻厉、苦叠强缩的写法判然有别，首先别在审

图39 弘一《自求都是七言联》，1913年

图40 弘一《洪北江〈又与孙季述书〉语》，1913年

内密形长体式，1913年所书《自求都是七言联》就已尝试。列行差不多每个字的中轴都呈上偏左、下偏右状，与1913年所书《洪北江〈又与孙季述书〉语》相比，后者的行气明显顺遂了。

梦仙大姊幼学於王弢园
先辈能文章诗词又娴画
鹣庐乡学重宗七郎家法
而能得其神韵时人以出
蓝誉之是画作於庚子九
月时余方奉母居城南草
壶花晨月夕母辄招大姊
说诗许画引以为乐大姊
多病母为治药饵视之如
乙出壬寅荷华生日大姊
逝越三年乙巳母亦弃养
余乃亡命海外放浪无赖
迴忆曩日家庭之乐唱和
之雅恍惚殆若隔世矣今
岁幻园兄示此幅索为
题辞余恫逝者之不作悲
生人之多艰聊赋短什以
志哀思
人生如梦耳哀乐
到心头还剩两行
误吟成一夕秋悉云
澎天末明月下南楼
无长物丹青片羽留
寿世
今春余过城南草击旧仙
枝台杨郎大丰羡羡矣
甲寅秋七月
手怎时客钱塘

图41　弘一《题许幻园夫人宋梦仙画》，1914年

李叔同虎跑断食后留影，1917年

美心理上吧。

从审美心理看去，李叔同在断食前写的最后一件大作《姜母强太夫人墓志铭》[图42]已显相对的"中和"之美。假如从不同题材不同写法的角度去理解，那拿它与《王粲登楼赋》比照，前者的个性较隐，但也绝非力疲气弱的结果。

进一步往后来的书作看，也首先是审美心理的"变化"以及实践理性中的"不变"，推动着李叔同楷书、行楷探索之"变化"的时段延续性，和"变化"直至理想境界的高层次"不变"！

1916年十二月十七日断食的第十七天书《灵化横披》[图43]。不变的方面："灵"字有《始平公造像记》参照，"化"字有《张猛龙碑阴》参照，可看作过渡性创作。变化的方面："化"字稍收小布白、并收敛左右结构的奇肆，以求与不怪的"灵"字配合；"灵"字，参差下部中的两横，尤其是让二"人"部分靠上缩，故意创造出空白来，以求和"化"的构成格调呼应成品。再加上笔致的劲畅和婉，就在《王粲登楼赋》和《姜母强太夫人墓志铭》的古妍与庄秀之间进入了有个性之淳美书境。

图42　弘一《姜母强太夫人墓志铭》，1918年

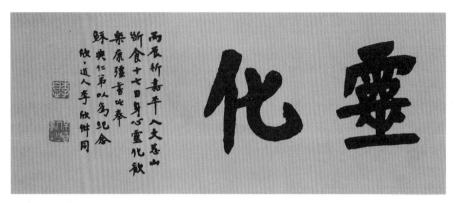

图43 弘一《灵化横披》，1916年

《始平公造像记》之"灵"字（右）
《张猛龙碑》之"化"字（左）

1917年，这种个性化的淳美趣向，以《张猛龙碑阴》体为基架。大寒日（1918年1月21日），为允明集《南史》句书《黄散素丝十言联》，达到了粹朴渊雅的高度。魏体与黄庭坚体化合为该时段典型我体，篆意、隶法、楷（魏）骨、行势、草韵兼备，独字才情含露适度，与布局工巧稳健相得益彰，寻味莫尽。

诸艺尽舍，唯书法不废。

夏丏尊在回忆李叔同的断食情况后曾说："据我知道，这时他只看些宋元人的理学书和道家的书类，佛学尚未谈到。"（《弘

一法师之出家》）但也正是这两年，常受马一浮熏陶，于佛教"渐有所悟"（1937年3月《致刘质平信》），开始置读《普贤行愿品》《楞严经》和《大智度论》等，连续茹素，一意向静。特别是在远因、近因的作用下，出家之心遂决。

自少时亡父做道场，就敬慕出家人的风范、诵经的净音；旁听侄媳念《大悲咒》《往生咒》而自然熟记能背等等。在生活阅历中，他坚信因果报应之说，故时时反省自己的言行而忏悔之，还订计划自责、悔过，为仁日进。并且，他患肺病多年，常咳嗽，曾咯血，神经衰弱至于屡为失眠所恼，对自己的健康、延寿缺乏自信。（在出家后的1922年秋因痢疾缠身，1931年春因疟疾严重，立过两次遗嘱。）故将生死问题视为大事，按佛教之训，认为不能在"腊月三十"到来时手足无措，须及时悟修"理事双遣"，早作"解脱"准备。（参见戊午除夕《训言赠杨白民》）

而与夏丏尊游，谈起在杭州任教中有不知所措者、而出家又有种种难处，打算暂以居士资格修行后，一天在湖心亭吃茶，也苦闷的夏丏尊脱口狂言道："这样做居士究竟不彻底。索性作了和尚，倒爽快！"（夏丏尊《弘一法师之出家》）加之1918年2月18日在虎跑寺目击马一浮的朋友彭逊（逊之）的剃度仪式，非常感动，2月25日就皈依于退居老法师了悟。回来后，将西装、白金丝边水晶眼镜、旧藏书画印章、碑帖笔砚、艺术图书等，分别赠予师友和捐给寺院、专业的社团及学校。他暗暗作好了充分准备，包括托好友晚几日去劝遣他的日籍妻子等，于当年8月19日（七月十三日）在定慧寺由了悟和尚剃染，正式出家，法名演音，号弘一，仍皈依时所取。次日，夏丏尊往访，书《楞严经·念佛圆通章》[图44]予作纪念。

这就碰到了李叔同出家后"诸艺尽舍，唯书法不废"的原

譬如有人一專爲憶一人專忘如是二人若逢不逢

或見非見二人相憶二憶念深如是乃至從生至生

同於形影不相乖異十方如來憐念眾生如母憶

子若子逃逝雖憶何爲子若憶母如母憶時母子歷

生不相違遠若眾生心憶佛念佛現前當來必定見

佛去佛不遠不假方便自得心開如染香人身有香氣

此則名曰香光莊嚴

戊午大勢至菩薩憶起荊度於宅慈禅青聖日
西華居士乘山爲書楞嚴念佛圓通章願空軍
同生安養聞妙法音同施有情共圓種智
大慈山湘来沙弥殡音沭記 七月十四日

图44　弘一《楞严经·念佛圆通章》，1918年

因问题。一种较普遍的解释是：以书法结缘故，宣传佛法，积度人功德。他曾向范古农"垂询出家后方针"，即于受戒当年的九十月间赴嘉兴佛学会，在精严寺阅读清藏，范古农的《述怀》有记："时颇有知其俗名而求墨宝者，师与余商，已弃旧业，宁再作乎？余曰：若能以佛语书写，令人喜见，以种净因，亦佛事也，庸何伤？师乃命购大笔、瓦砚、长墨各一，先写一对赠寺，余及余友求者皆应焉。师出家后以书接人者，殆自此始。"这是事实，也确是重要原因。据此可认为，弘一的为书目的和理念在身份改变后也随之转变了。但在更深的精神层次上，就这么简单吗？

笔者觉得，科学巨匠爱因斯坦1918年4月在普朗克六十岁生日庆祝会上的讲话《探索的动机》中有段话有助于我们拓宽思维。他说：

首先我同意叔本华所说的，把人们引向艺术和科学的最强烈的动机之一，是要逃避日常生活中令人厌烦的粗俗和使人绝望的沉闷，是要摆脱人们自己反复无常的欲望的桎梏。一个修养有素的人总是渴望逃避个人生活而进入客观知觉的思维世界。这种愿望好比城市里的人渴望逃避喧嚣拥挤的环境，而到高山上去享受幽静的生活。在那里，透过清寂而纯洁的空气，可以自由地眺望，陶醉于那似乎是为永恒而设计的宁静景色。

除了这种消极的动机以外，还有一种积极的动机。人们总想以最适当的方式来画出一幅简化的和易领悟的世界图像。于是他就试图用他的这种世界体系来代替经验的世界，并来征服它。这就是画家、诗人、思辨哲学家和自然科学家所做的，他们都按自己的方式去做。各人都把世界体系及其构成作为他的感情生活的支点，以便由此找到他在个人经验的狭小范围里所不能找到的宁

静和安定。

弘一为书终身，大约逃避粗俗和沉闷是他出家与不弃书法属方向上一致的原因之一；书写佛语而结缘（只要数量不过多），和自我"进入客观知觉的思维世界"的修行毫不矛盾，通常还有良性互动作用，这是原因之二；找到替代经验世界的永恒静安的世界体系及其图像后与人共享，自度又度人，这正符合更彻底地"波罗僧揭谛"（《心经》语），而同登"常乐我净"之境的大乘行愿，当是原因之三。

他很清醒，既掌握的自体有其艺术内涵意义，但尚须发展，为发展而汲古师今。

回到常俗生活的视角看，李叔同时期的楷书、行楷有信札中常用行草的姿态影响，更有篆隶技法，特别是与魏碑相接续的隶书技法的内化性。弘一时期呢？首先是多了写经的类型意识、经验积累，以及由此带来的艺术审美理想的修订。但这不是某天在某个寺院，读到某经中警言一段，听到晨钟暮鼓几声，就立地醒悟而成就了的。

就从他初出家前后重新临写篆隶数种、魏齐造像记多品，又以《天发神谶碑》体书写对联，以《张猛龙碑阴》体写不无恣肆张扬的《勇猛精进横披》，不妨理解他在梳理书法阅历的过去，而非一般的怀旧。他很清醒，既掌握的自体有其艺术内涵意义，但尚须发展，为发展而汲古师今，尤其是在环境、心情、题材、

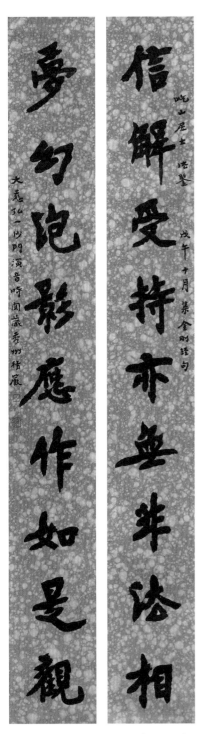

图45 弘一《信解梦幻九言联》，1918年

对象都有变化，包括自身情况未必能完全预见等前提下。

假如说他后来发展出了一种更新书法审美理想的话，那实在是在当下之新魏体书境求异开拓的基础上的结晶。

不简单重复自己，剃染后他更从容地让新魏体书多侧面拓展。

1918年十月所写《信解梦幻九言联》[图45]，结构求紧密，几乎到达能连搭处都连搭的程度，左右结构的字中仅"泡""影"两字左右未搭；笔形充分变化了笔画两端，方、斜、尖、圆齐备，但保持相对含蓄；笔势运曲为畅，配合中密结构后，仍保持了体格的排礧，殊为不易。约近时所书《平等普遍横幅》，得着原字间架的条件，将结构单位的连搭写法写到了无处不施的极致。可证其追求某些层面发挥是自觉而认真的，且持认真而不彻底不罢休的坚毅态度。同年所书《善护是离六言联》，体势稍正，中宫紧聚，还收敛了"疏可走马"特点，故茂密超过上一联。但由于笔势健发而蜿，笔端施方驻圆、形圆神方，浓墨涨积，所以另现沉稳风貌。

在《勇猛精进横幅》和《信解梦幻九言联》的体势方向上，1921年三月他写了《絜矩妙义五言联》，为夏丏尊写了《先德法语》[图46]。前者在笔画不避尖棱的基础上，用恺爽的笔势建隽秀之体；后者，骨势暗里糅入《石门铭》[图47]，但以长笔肢展为端庄身段，添灵动之气，以连笔与牵丝破排叠之

輪轉生死中無須臾少息猶復照，如登春臺實不知
佛與菩薩為之痛心而慘目也　幸賴善緣得聞法
要此千生萬劫轉凡成聖之時尚復徘徊歧路作前作
卻則更歷千生萬劫亦如是而止耳況輾轉淪陷更
有不可知者我　二林居士　趁未老未病抖身心擺世事得一
日光景念一日佛名得一時工夫修一時淨業由他命
終我之羈縻預辦前程穩當了也若不如此後悔難
追　天如禪師　待無累而修行何如藉修行而脫累且塵勞迥
迥可警悟苦空磨礪情性　世情淡一分佛法自有
一分得力婆婆活計輕一分生西方便有一分穩當
高盈大師
百尊居士費心念佛為寫先德法語以策勵之　辛酉嘉平演音

图46　弘一《先德法语》，1921年

图47 北魏《石门铭》（局部）

板，致遒美而不失轻快。1922年，写了《法常首座〈辞世词〉》
《妙叶幽溪莲池法语》。前者，运笔用弧而不失骨鲠；后者，运笔
婉润而累画使壮。从1917年写《黄散素丝十言联》到1922年写
的个性同体之作，虽侧重变化的技巧不一，雄逸小分，但却丰富
和夯实了对书艺自我体验、检验、调整和提升的现实地基。

它使我们想起，这种貌似稚拙的钟繇体曾是
一代又一代的文士追求返璞归真的桥梁。

　　从弘一出家前后楷书、行楷书风以上的接续演变情况看，出
家并没让其书舟告别渭水而入航泾水。即使是写经题材的本位性
进入，实际写法也和历年所学、根性所悦血脉连通。这就需要回
溯一下影响到写经风调的因素。
　　从其信札的书风变化看，1920年是个分水岭。其前，写法

弘一大师四十一岁留影，1920年

杂多。以隋志兼魏碑的架构、解散苏东坡或黄山谷体势为主要方式。笔调自适不拘，或嵌崎历落，或侧意妩媚，或秾纤跳脱，或疏瘦沉静。1920年起，体势中纳钟繇入于魏碑的特征比较突出了。如1920年十一月初二日[图48]、十一月十九日[见作品赏析二]《致刘质平信》两件，1921年八月廿七日《致夏丏尊信》[图49]、八月廿八日《致杨白民信》等。这种频用扁方字形的书件中，强调横向撑开，利用撇、捺构成几何形外廓，结字中常有上部占位张大、下部占位缩小，左上角较重、右下角偏轻（此处有捺或弯折钩者除外）的特征。

　　它使我们想起，这种貌似稚拙的钟繇体曾是一代又一代的文士追求返璞归真的桥梁。在以帖学进入的黄道周[图50]那里融通成了奇峭冷峻的行楷及楷书，而在主张碑帖互参的沈寐叟那里，又将钟繇、黄道周的构成精神推广到了行书、草书中，绩效灿然。虽然并没有文献明示弘一学过黄道周，但其某些书札风神和寐叟某些题跋相类乃尔，在后学良可"取经"的意义上，我们愿意

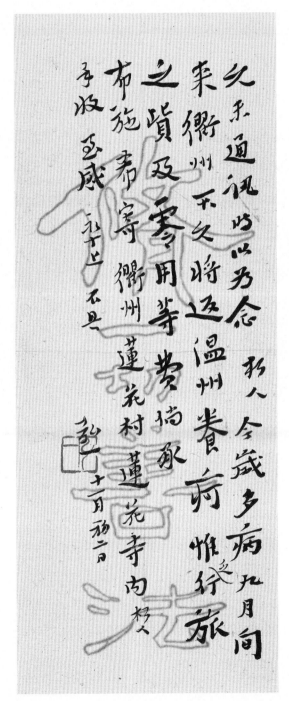

图48 弘一《致刘质平信》，1920年十一月初二日

佛一法最契時機印老文鈔宜亟覽

觀味自知其下手處也 书札一朝

仁或來颐怖於半月前先以書達當

可晋接秋涼惟珍重不具 演音

丏久尊居士

南温州南門外城下寮 便中代柬松烟墨二錠寄下

江干之別有如昨日吴子書來知

仁歸臥湖上脱履塵勞甚善余以

是歳春殘始來永寧揑室謝客一心

念佛辦此二戴圓成其顧

仁音速來精進何似襄老寢至幸

宜早任劳力義海澗微未易窮討念

图49 弘一《致夏丏尊信》，1921年八月廿七日

这种频用扁方字形的书件中，强调横向撑开，利用撇、捺构成几形外廓，结字
中常有上部占位张大、下部占位缩小，左上角较重、右下角偏轻（此处有捺或弯
折钩者除外）的特征。

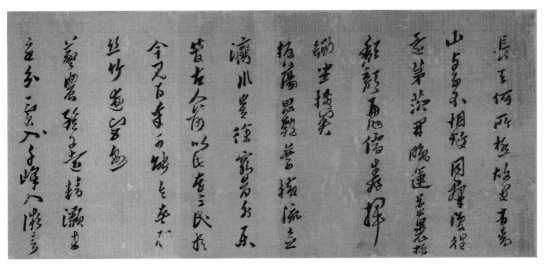

图50 明 黄道周《自书诗卷》（局部）

说，他们即使是巧合，后继不妨付以自觉。更何况沈寐叟学唐人写经用功甚巨，融入创作为"奇峭博丽"中不小因素。

殷诚写经的弘一，把它作为自度度人之筏精心打造，会对寐叟的所书、所论浑然不知，未着几眼吗？

姑将此事作为智者所见略同情节放下，看看弘一的写经，及其与再创自体的关系。

1918年披剃后第二天，即七月十四日写《楞严经·圆通章》赠夏丏尊留念，九月夏丏尊丧父，为写《地藏本愿经》一节回向，这是为僧后写经之始。1919年至1920年，曾写《楞严经》数则、《根本说一切有部戒经》一卷、《佛说梵网经》一卷、《佛说大乘戒经》一卷等许多。一年来写经过勤过多，身体衰微日甚，告知印光法师后，印光于七月廿六日复信，指出其用心过度，乃"以汝太过细，每有不须认真，犹不肯不认真处，故致受伤也"。劝他暂停，先以念佛修心，同样有收获。但实际上他并没有停笔，1920与1921年两次写了《增壹阿含经》《杂事阿含

经》《本事经》等。1923年为西泠印社写了《阿弥陀经》，刻为石幢。

1918年给夏丏尊的两种写经，笔法虽属六朝，体势却沿用了书信的行书模样，《地藏本愿经》一节的气局更显随意。也许，弘一当时自认出于学者之真、信士之诚即是，表象如何不计亦可。问题的复杂性在于：从习俗说，这样不讲究形式，忽略了对象感、礼节性；从文化说，缺乏仪式感、慎重性；从宗教说，虔诚、恭敬，需用相应恰当的介质，才真正能面向各种人群。换句话说，殷诚的真实性必须和方便宏法的目的性紧密结合于写经形式，这才得体、能立、可传。

印光法师发现了他初写经时的规范问题，发了两封信，批评"今人写经，任意潦草"，指出"若座下书札体格，断不可用"。明示："若写经，宜如进士写策，一笔不容苟且，其体必须依正式体。"肯定其间弘一回信的手书"字体工整""可依此写经"。从此，弘一从写经观念的转变开始，连同写信、写字屏等，也注意殷诚态度与庄谨形式的配伍了。

即使是将写经的艺术放在宏法、修行中次要地位的弘一，实际上事事不甘平庸的性格，还是让用心、用功不经意地流露了出来。

在弘一向"正式体"写经进展的过程中，晋唐小楷的审美法度进入了他熟稔的汉魏骨势。因此，字的结构部分着重按比例组合，作为骨架的横与竖开始控制平斜、正欹的范围和自身的弧直

幅度，一句话，务使端正、匀称、规整及倾向优美，不逞才，不恣肆，不令人奇怪。这就有了当时写经的肥瘦两类成品。

瘦者如《佛说大乘戒经》[图51]，字形扁方，不禁左右撑开之势，但控制结构部分的比例搭配，为均衡而减弱了左上方偏重、下部收缩占位的古拙体征，并追求分笔清楚，能不连不搭处尽量不连搭的处理，显示了秀雅中清和的偏王字气质。

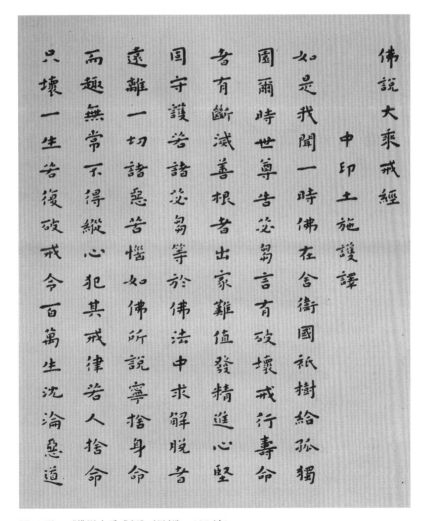

图51 弘一《佛说大乘戒经》（局部），1924年

刘质平[1]与老师的关系情同父子。1918年出家后的弘一"以戒为师"，一般是不接受别人的资助、礼聘和宴请的。此信中刘质平为寄"三十金"，给恩师作生活费。这在他是赤诚报恩。想当年他在东京读书，学费、生活费常无着落，又备受本土同学讥讽恶弄，困扰、迷惑，濒于精神崩溃，是弘一，是李老师，及时给予了人生指导，引格言、劝选择信仰等等，鼓励道："君之志气甚佳，将来必可为吾国人吐一口气。"[见1917年八月十九日《致刘质平信》]还更实际地寄上学习与生活费用。如1918年三月廿五日信中说，为了筹措刘的千元学费，"余虽修道心切，然决不置君事于度外。此款倘可借到，余再入山；如不能借到，余仍就职至君毕业时止。"哪得不使弟子感激涕零啊！

在刘质平接受此次资助后，信中弘一又说"万一有所需时，再当致函奉闻。我辈至好，决不客气也"，将师生关系视为同辈好友的平等关系，见"交谊之厚"，无不可尽言。也与此因缘攸关，刘质平用一生乃至生命，去保护弘一大师付与的珍贵藏品，经历了错划"右派"与"文革"批斗的劫难，终于在晚年，把乃师遗墨全部捐献给国家。

作为书件，不知书者是有意还是无意间留下了如此的章法面目。在一般的楷、行书写中，行距是大于字距的，部分作字距大

1　刘质平（1894—1978）是李叔同执教于浙江第一师范学校时的高足之一。受老师赏识，师范毕业后，获资助东渡，1916年入东京音乐学校学习音乐理论与钢琴，并研究艺术教育。1918年归国，从事创作与音乐教育工作，培养艺术师资，创作了大量歌曲，著有《乐理教本》《实用和声教材》《对位法》等，成就斐然。

比蔽苦，肯惠并承

施三十金　感激無巳　此數巳不足用它

日万一有所需的一再當政亚李旬我輩

色将供不完气や以考或赴温州临時

一再奉達　前月末衡与鸣佛經廣结

善缘慈捡奉四幅一付

仁兄一妈海栗居士其二則照前来

太平寺二同学与仁兄同来考　率復不具

質平居士慧鑒　十一月十九日　弘一疏答

弘一《致刘质平信》，1920年十一月十九日

弘一《致刘质平信》，1917年八月十九日

于行距的布局，也是多见于隶书的。此信竟然让行距若有若无。从文句阅读的方面说，一行行还是清楚的。但是，从字迹审视的方面说，字距有大于行距的所在，如第三行的"施"字之下、"感"字上下，第六行的"达"字等；同时有行距小于字距的所在，如第三、四行的"数"与"致"相邻，第七、八、九行中的"前""捡""海"贴近。它们之所以能合群成篇，是由于这是在相对统一而分清的行距的基础上作出的"畸变"（音乐术语），同时是距小离大，都在一定的"阈值"（数学术语）中作"混沌"分布。换句话

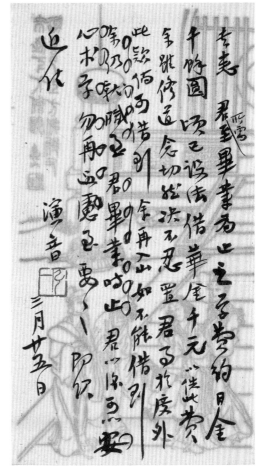

弘一《致刘质平信》，1918年三月廿五日

说，它突破了历来以"气"串字成行为篇章的创作与欣赏习惯，故邻行的字，互有借让穿插。相对合于单独纹样类图案、冷抽象绘画的平面构成法，可称是一种以空间关系去置换时间关系的新鲜章法。它需要书写者有较高的空间分布感、分布灵敏度——因是一字字、一行行写出来的，前面的疏密在后面什么地方、怎样呼应，是要随时随地迅速想好而下手的；若预先设计好再写，十之八九会弄僵。为此，我们乐于强调：书法要多维创造，不妨扩大些绘画、音乐等姊妹艺术的修养，另增些中西文化的思想能量。

肥者如《佛说八种长养功德经》[图52]，更近隋唐楷书，笔画方圆参用、劲挺腴润，并按本字的分、叉、连、搭组合，字形长方规矩，形成了雍华风貌。两相比较，肥者不差稳健，瘦者较足个性。从继续发展论，哪一类在变化至于丰富、并找到个性化的欹正平衡模式时，那亲近书写实用阅读的小楷类型，就会有更多雅俗共赏的投票率。写法的变化越少、越所谓规律化，越正越不欹、越多共性，那就成馆阁体了：可能为绝大多数重视个性创意的书法家所不愿。

写经的瘦笔扁方形，在写上述《佛说大乘戒经》之前的1919年，所写《楞严经数则》可谓先导，笔画与结体更近似魏晋写经，平整度、温润度都生涩于《佛说大乘戒经》。接着，就将此体用于创作，如1919年初秋所写《蕅益止观十二事箴》与《蕅益四无量心铭》，撇捺趋为舒爽；1920年所写《印光偈颂》，笔画增加提按，结构发挥行书。还有1922年所书《念佛三昧诗》[图53]，在笔法方圆、笔势弧直，上下结构之字的左上重、右下也重的处理中，

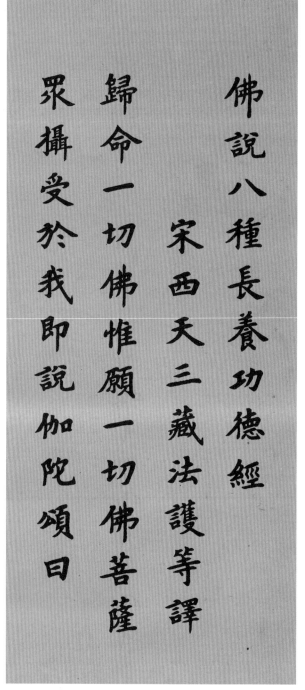

图52 弘一《佛说八种长养功德经》（局部），1924年

图53 弘一《念佛三昧诗》，1922年

都体现了融我碑帖的成效；1926年所书《佛号及莲池语录》，其语录部分，对曲笔提按和分笔搭脱的进一步实验，都显示了越来越自觉和清晰的审美意向。而肥笔长方形，弘一在1924年五月于南安灵应山写了《华严经·普贤行愿品偈》，与《佛说八种长养功德经》相比，如果说先写者体貌类虞、欧的话，那后写者就若有外围绷紧的颜楷影响。

可见，即使是将写经的艺术放在宏法、修行中次要地位的弘一（1930年初在泉州承天寺的晋江月台佛学院讲授《出家人与书法》，强调学僧要牢记出家本务，分清主次。要在学好佛法的基础上，再学书法。切莫为学书法，丢了佛法），实际上事事不甘平庸的性格，还是让用心、用功不经意地流露了出来，即使在偏向实用书写的狭小空间，也留下了"精进"的印记。最著名、最经典的印记是，1926年九月廿日，弘一在黄山青莲寺写成了被太虚大师推为"近数十年来僧人写经之冠"、而自己也认为写得"最精工"的作品——《华严经·十回向品·初回向章》，艺术风格及其水平，含宏敦厚，饶有道气，可比《黄庭经》。

弘一后来说他写字是把碑帖、宗派、技巧全抛开的，实际是经过了全部用功、用心之后的一种超越。

在这古法汇用、新理泉达之际，弘一这一时期的楷书、行楷创作，还保持着推古入新和以新纳古两种路径的分治。1922年秋所书《苏轼〈画阿弥陀佛像偈·并序〉》[图54]和1923年春所书《绍兴开元寺劝募建殿堂疏》，分别是两类中的代表作。前者，将魏齐造

画阿彌陀佛像偈　并序　東坡居士蘇軾

錢塘元照律師普勸道俗歸誠西方極樂世界菩薩

蘇軾敬捨亡母蜀郡太君程氏簪珥遺物命匠胡錫

畫阿彌陀佛像追薦冥福以偈頌曰

佛以大圓覺充滿十方界我以顛倒想出沒生死中

云何以一念得進生淨土我造無始業一念便有餘

跣後一念生遠達一念滅生滅　盡豪則我與佛同

如投水海中如風中鼓橐雖有大聖智亦不能分別

願我先父母及一切眾生在豪為西方所遇皆極樂

人人無量壽無去亦無來　於時遜國後十一年歲次

壬戌秋孟之節寫付正章吾士　弘喬僧胤

图54 弘一《苏轼〈画阿弥陀佛像偈·并序〉》，1922年

图25局部

像、北齐刻经中的质直、浑朴及罕见的疏宕结构，糅合张猛龙、钟繇的特色因素，以神方而圆健的笔致推出了古简中灵动的书风。其中以横画为代表的横横斜斜布势层次极为丰富，左低右高的横，高翘者近于45度，夹入少数左高右低的横，下降角也不止10度，且不经指出还未必察觉，可见已娴熟为自律新风。后者，以主体的行楷指向，化合汉魏碑法、钟王楷法、晋宋人行草姿态而一体浑成，毫无凑泊痕迹，意足力实而气空，可谓雅逸奇葩。

也许从弘一后来的创作风貌反观，对写经法和平时写信法之特色的再变化自用，还有两副对联应予关注。一副是出家前的1916年所书《善护是离六言联》，推古入新，以圆融的方笔作饱满的晋唐写经体。奇怪吗？若看到他1929年以后几年的对联常见风格，可能会一下子醒悟原来远有伏笔。另一副是1922年五月所书《万古一句七言联》[见图25]，以新纳古，瘦画用分笔写法使字虚灵，"弥"字能不连搭笔画皆不连搭，"句"字等横折竖中的"折"都不连笔写，分写为一横、再一竖，致使整幅字的疏密、布白别有新鲜感。这一技法和书境特点，被视为"弘一体"的萌芽标识。

已可看出，弘一后来说他写字是把碑帖、宗派、技巧全抛开的，实际是经过了全部用功、用心之后的一种超越。在后者的意义上，但说他出家后投入的最大工程——编撰律宗的多种历史文献，单是《四分律比丘戒相表记》[见图1]，初稿就用了三十八个月，写了多少正式写经体或规矩书信体的字啊？能对他除了"结缘、宏法"其他都不在意的书法艺术，绝无影响吗？和尚善化身，吾曹莫偏认！

1927—1932：凝神创造期

个性聚焦　正活合流

在拥有书才而"性缓"的基础上，得意也淡然，

不矜既成，"气和"更精进，缘我缘而超越。

　　至1926年，弘一至少已写出《绍兴开元寺劝募建殿堂疏》《苏轼〈画阿弥陀佛像偈·并序〉》《华严经·十回向品·初回向章》《佛说八种长养功德经》《华严经·普贤行愿品偈》等五大件新理范呈的上乘之作。在前三件中，大约任取一种风格再发挥、淬精、提升，名立一家料无疑问吧！

　　但弘一就是弘一，他对艺术与天分、天分与性格于艺术成就上的作用别有见解。他曾对老友夏丏尊说："平生于音乐用力最苦，盖乐律与演奏皆非长期练修，无由适度，不若他种艺事之可凭藉天才也。"（夏丏尊《清凉歌集·序》）"他种艺事"指哪些呢？按弘一才艺之所涉，当是指书法、绘画、篆刻等等吧。他强调人品先于艺品，故重视人的性格对艺术的养成作用，从而欣赏格言"精进"之说："有才而性缓定属大才，有智而气和斯为大

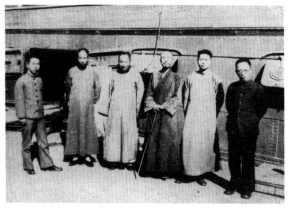

《护生画集》书影　　　　　　　弘一摄于上海港"宁绍轮"，左起：黄寄慈、陈伦孝、夏丏尊、
弘一、刘质平、李哲成，1929年

智。"

　　弘一早解"知人者智，自知者明""言必信，行必果"等古训，并且始终不放松"自度度人""自益益人"的远瞻理想，所以在拥有书才而"性缓"的基础上，得意也淡然，不矜既成，"气和"更精进，缘我缘而超越。

　　1927年起，其楷书、行楷进入了凝神创造期。

　　在糅合变法期内多方位探索及其成果之前，他选择了"活"和"工"两个书风审美意向推演。"活"者，以《佛号及莲池语录》[图55]中的语录书体为这时的再出发地；"工"者，以肥笔长方字形、类隋唐楷书体势的《佛说八种长养功德经》等，作为时段性重点加以推演。

　　1927年初，社会上有毁佛之议。三月，弘一从闭关处杭州常寂光寺提早出关，致函蔡元培、经亨颐等旧友，力陈整顿佛教的意见。及时召见部分青年，分发自书字条为开导，竟致尘嚣自销。是年入春以来，弘一因病而自感身心衰弱，除了手书《梵网经跋》和《佛眼禅师偈》等，总的作品量较少。重要的事是，八

近觀山色蒼然其青焉如藍也
遠觀山色鬱然其翠焉如藍之
戒靛也山之色果變乎山色如
故而目力有長短也自近而漸
遠焉青易為翠自遠而漸近焉
翠易為青是則青以緣會而青翠
以緣會而翠非惟翠之為幻而青
幻也蓋万往皆如是矣 蓮池語錄

歲在丙寅未槿荣月時居西湖松賢
華嚴閣 晚晴沙門曇昉書

图55 弘一《佛号及莲池语录》，1928年

图56 弘一《白马湖放生记》（局部），1929年

月，到上海住江湾丰子恺家，九月廿六日（10月21日）丰子恺2
二十九周岁生日，弘一为他主持皈依三宝仪式；期间，师生间商
定了编绘《护生画集》的计划。第二年的四月十九日，弘一致书
丰子恺，谈及愿为《护生画集》撰写文字，六月至十一月间，为
五十幅画逐一选诗相配并书写之。书体在"活"的取向上，笔致
趋于简直，结构倾向匀整和内组疏密。有说，它是弘一后期典型
书体的雏形。

　　1929年，他在闽南佛学院住了近三个月，参与了教育整顿。
三月赴温州，途经福州鼓山，在涌泉寺藏经阁发现清初所刊《华严
经》和《〈华严经〉疏论纂要》，赞为近代罕见，倡议印刷以流传。
后有十多部赠送日本寺院。是年十二月，在南普陀寺书写了《白马
湖放生记》[图56]一件，基本延续"莲池语录"形态，略重丰健。

　　1929年四月，弘一用工整楷体写了《华严经·财首颂赞》[图

图57 弘一《华严经·财首颂赞》，1929年

57]，结体仍近唐楷，分间疏密就本字的偏旁部首自然处置，然而
笔画却与一般唐楷有所区别，主要是回归隶法。表现在撇捺上，
尤其是撇，撇下时不作明显收细状，基本保持笔体平均粗细或稍
细，还有用量比例不低的撇尾反挫后更粗的特色写法。这一件作
品的楷风，预示了弘一于1930年至1932年初以所爱书风频繁书
写对联、横幅的近因。

　　与《华严经·财首颂赞》神情相似的，是1930年四月所书
《华严经·普贤行愿品赞》[图58]。只是后者的结体趋方而茂密，偏
旁部首间借让自然，返合魏碑叠紧法，并以尖、斜、方、圆的善

图58 弘一《华严经·普贤行愿品赞》（局部），1930年

结体趋方而茂密，偏旁部首间借让自然，返合魏碑叠紧法，并以尖、斜、方、圆的善变笔画轮廓，统一在形圆神方之上。

变笔画轮廓，统一在形圆神方之上。假如说前者以体态优美为长的话，那后者就以骨气壮美见胜呢！

　　更多《华严经·财首颂赞》体的对联，分别在笔画与结构、字法与章法上的微妙变化，体现出弘一在向个性书体作更深入、更精细的砥砺。

西画中有三原则：统一、变化、整齐；弘一认为，
它在审美原理上与中国书法完全相通。

在字法与章法的关系上，弘一视章法的重要性居上，"七分章法，三分字法"，或更具体地说"章法五十分，字三十五分，墨色五分，印章十分"，即部分必须服从整体。原因是西画中有三原则：统一、变化、整齐；弘一认为，它在审美原理上与中国书法完全相通。因此，一幅作品中的所有字，也应该从"统一"出发，要求在"统一"中充分"变化"，"变化"而终归于"整齐"。（1937年3月28日《最后一言——谈写字的方法》）

在章法处理上，弘一用作品说明了他的用智若愚，善巧无痕。1930年所书《其心诸佛五言联》，鉴于上联中间三字本字形扁，下联中间三字本字形长，于是上下联在天地对齐的基架条件下，让上联按较大而匀的字距、下联按较小而匀的字距分布，达成整联的匀称。

《住一切建无上五言联》[图59]，由于"一"和"上"占位偏小，并且在上下联中位置错开，很难处理。弘一别出心裁地让"一"之上下、"上"之上下的空间稍大而相互近似来作呼应，换个角度可以理解为，想象它们有比本字稍高的高度，如"二""三"的高度，再平均分配其他高度的字的字距，妙归稳称，羚羊挂角。

又如同年所书《〈华严经〉五言偈颂横幅》[图60]，竖成行而横不为列，即字距是较活的，但由于每行的字数少，布局不好很容易见散。弘一安排一行三字、一行两字轮流写，表面没有特别

图59 弘一《住一切建无上五言联》，1930年

图60 弘一《〈华严经〉五言偈颂横幅》，1930年

高明。实际呢？配合随机所作字的外形，和大体相近的字距，作三横列看一看：顶上一列中"灭"字，团身偏上、只斜戈下侵；中间一列中的"除"字就稍抬高以削空。这以后，"生""喜"两字的位置比"除"字逐一降低，避免了中间一列左面越来越高翘的败势，并由两字行下的四块大空白，从全局上协调到了不死匀中的混沌的整齐境地。这不是规划好位置后的"填空"，除了分行格式，都是随写随揣摩，以高敏感度、灵变性和当下想象后的决断而操作完成的，真难能，故可贵而尤可鉴。

在字法设置上，弘一于"工整"方向上，不少作品坚持夹入少数楷、行笔致的草字构成以活跃全局，显见个性。如1930年所书《归宗芝庵主偈》[图61]，在字体上，除了"门"部非楷体写法，"屋""到"等已明显是草书构成。但要称它为行草，就意送笔到、力实气沉的所有点画写法说，似归入行楷才符合其质。借佛学的思辨法辩之，"定义"甚无谓，任何语言都无以周全、准确地表述任一对象，遗漏信息故产生片面、偏执的陈述与判断，

图61 弘一《归宗芝庵主偈》，1930年

在字体上，除了"门"部非楷体写法，
"屋""到"等已明显是草书构成。

图62 弘一《〈华严经〉集句》，1930年

圣贤莫避。因此，把它看作是行楷或行草书体，都应宽容为一种方便，重要的是此类作品有着劲健结合灵动的技艺特色，和审美上直面古今的开放性。认真、较真的方外人犹能不拘地输我意、抒我情，自信现代的方内人难道还要泥古、缚己地去搞书法吗？

当然，弘一拿来与"章法"对待的"字法"概念，实际主要指向的是书体的笔画结构，而不是一般所谓字体的表现。这就从结构及其笔画材料来看看，这类工整体还有哪些变化归整齐，整齐含变化的新鲜艺思。《〈华严经〉集句》[图62]，字形方正、匀布，独字也作密匀状，不是易板吗？办法不复杂，从本字之宜，一一变化它们的外形，全局就生动了。《警训一则》和《大方广佛华严经偈》[图63]，都是选择主笔后围绕组合成有变化的独字，但仍有区别。前者因字制宜，多取横画为主笔，拉长按粗，其他部分收缩而紧聚，整体疏密有序，变化而归和谐了。后者很特别，首取捺为主笔，次取带钩笔画——竖钩、横折竖钩、竖折横钩为主笔，外加以长撇为主笔，因而组成的字群虽横竖成行，全体却有参差美感。

再具体到笔画来看，常用的变化手法也有多种。由于笔画的骨干惯用中锋，从魏碑法、隶法甚至上溯篆法，这阶段所书线条尤可视为"玉箸"，挺拔而韧，屈盘而壮，筋丰血华。假设都用这样结结实实的线条，规矩、匀称、一本正经地组字，想象结果，会令人感觉单调吧？笔端画尾先变化——留下锋尖：点以露锋下手，钩以出锋结束；处于字上部的撇，将回锋轨迹留下；最后为横或点的字，在下面还有字的情况下，让它像行草那样出锋，类似留下牵丝之迹。经过这样的一系列细节处理，再端正、严肃的结构，也会在视觉整体上给人以雄厚寓秀雅之感。关于用入行草因素这一点，在其他作品中还真有上一笔笔尾出锋留牵丝、下一笔呼应这牵丝而留下进锋锋尖等情况。如《远离增长五

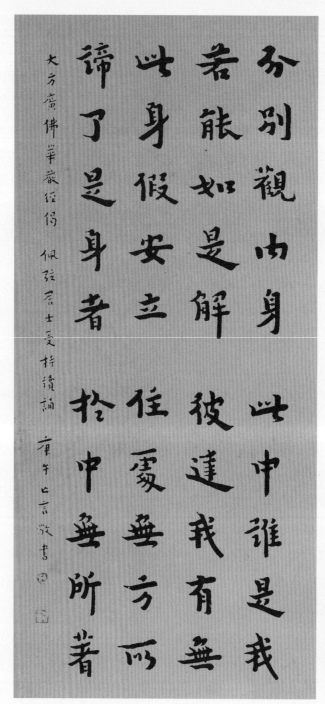

图63 弘一《大方广佛华严经偈》，1930年

首取捺为主笔，次取带钩笔画——竖钩、横折竖钩、竖折横钩为主笔，外加以长撇为主笔，因而组成的字群虽横竖成行，全体却有参差美感。

言联》，下联中的"心"，已干脆让卧钩勾出后与两个点全部连写了，既使气活畅，又使字心密，一举两得。

在磨砺、拓展《华严经·财首颂赞》楷书风貌的过程中，1931年弘一遇到了几件沉重的事情。

一是春初在温州患上了疟疾，移居白马湖法界寺后越来越严重，发冷时如堕冰窟，发烧时如受火烤，四月还写了遗嘱。后坚持"连诵《普贤行愿品偈颂》"，竟至"境界廓然，正不知有山河大地，有物我也"之感，病体慢慢有了转机。正在这时，他受到佛教学者徐蔚如的规劝，决心从学"有部律"改为专学"南山律"，在佛前发下誓愿，包括编辑南山律三大部（《四分律删繁补阙行事钞》《四分律含注戒本疏》《四分律随机羯磨疏》），并即着手。

二是创办律学院事。慈溪金仙寺住持亦幻法师（1903—1978）发起，请弘一小规模弘律，经费与事务由亦幻和五磊寺新寺主栖莲法师负责，弘一同意了。四月下旬弘一身体稍安，移锡金仙寺，五月转居五磊寺。为募集经费，亦幻、栖莲同赴上海，通过安心头陀约见到了施主朱子桥，朱慷慨先捐一千银元供作开办费，并承诺以后用多少报销多少，他全包。随后，栖莲定制了几本大而厚的缘册，带回五磊寺要求弘一写化缘序文；在讨论学院章程时，栖莲撑大了胃口，弘一发现与他同意的"小规模讲律"远非一回事；而在拟请安心头陀为院长的建议前，栖莲又持异议，并流露出自任之意，整个做法居心叵测；又在栖莲借朱子桥之口说要仿泰僧实行吃钵饭制度时，弘一还发现其过分注重形式之无谓。于是退让，十一月十日迁居金仙寺，接着郁郁地去了宁波、上海，然后至杭州，又到宁波白衣寺暂住。

作品赏析三

《离暗除热五言联》

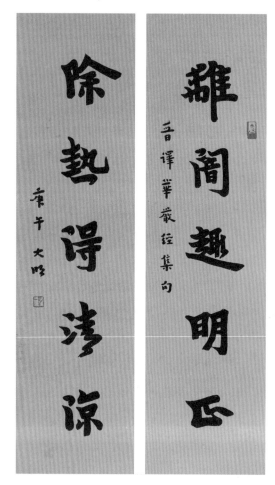

弘一《离暗除热五言联》，1930年

　　《华严经》是佛经中语言富有文学性的经典。弘一向往其境，又爱其文字优美。在见过经亨颐所撰《爨宝子碑古诗集联》后得到启发，于是在研习此经之余，有了《华严集联三百》之作。1930年秋，他在慈溪金仙寺为天津作经论校勘之余，一副副编纂积累集联。从这时起，弘一在结缘中经常以之书写楹联，1930年到1932年写得较多、较集中，至晚年仍喜书写。

　　《离暗除热五言联》是1930年所书。从佛教伦理的角度看，

"闇""热"是对世界—人生真相认识的愚昧无知，对虚幻的功名利禄、声色犬马的盲目热望、渴求，都是必须去除、离开的。由此而趣向——趋向、往取"明正"，获得"清凉"，这才是不堕入恶道、通往佛道的正途。劝善宏法之意判然。

由于写经求虔诚、工整、严净的缘故，弘一在1929年四月写出《华严经·财首颂赞》代表作后，这一风格的体势，被时段性地用于联语的书写中，只作某些变化。此联的体势，也属这一路。其变化在于：笔致较壮厚，不像《华严集联三百》那样清秀；结构不取《华严经·财首颂赞》自然匀适法，而有变笔，紧密处留一些小块布白，使结体有松透味。

变笔形使紧密，"趣""清"为两例。"趣"字"取"的右部，作一撇与一长侧点是一种写法。这样写会产生三块小三角形空白，集密性较差。现在弘一将之写成一撇如竖状，并紧贴"耳"的右竖，又缩短侧点。这就排除了留白的琐碎感，使之集密而整体感好。"清"字的右下部以草书线形为之，一般在最后一弯折与末点之间会留下一小块空白；现在弘一将之压紧写，只让三点水与"青"的下左部留一较大空白，形成了大密大疏的整体感。

在去除一些容易产生琐碎感的小空白、同时集中某些"灰面"（图案术语）的基础上，弘一此联精心处理各字的空白分布，结合方、圆及尖的笔画外形，使之呈现出巍峨的建筑美。

密处有如岩石堆垒者，例如"離"的"佳"部，"热"的写成"圭"形的左上部。有如台柱结合者，例如"除""闇"等字。总的看，梁柱扎致，由多笔画组成的"墙面"厚重，壮气已具，若把大小留白视为门窗，此建筑的生气也就可呼可吸啦。当你统观各字之间或大或小的空白有呼有应，又发现磊石的外沿不是一刀切齐，而是参差着（如"佳""圭"的外轮廓）的时候，感觉到其中有若愚的大智吗？

事后，弘一曾对亦幻说："我从出家以来，对于佛教向来没有做过什么事。这回使我能有宏律的因缘，心头委实是很欢喜的。不料第一次便受了这样重的打击，一月来未能安睡，精神上受了很大的挫伤，看经念佛都无法进行。照这种情形，恐非静养一二年不可。虽然，从今以后，我的一切都可以放下，而对于我的讲律之事，当复益精进，尽形寿不退。"还曾写信对胡宅梵说到："余近二月来，因律学院事牵掣逼迫，神经已十分错乱不宁。批阅书籍，往往不能了解其义。（昔已解者，今亦不解。）几同废人。"栖莲经过思考，可能想破解僵局，于九月追去白衣寺要同弘一谈开。为明确解决此事，十一月十九日弘一到五磊寺提了十个问题，由栖莲回答并写成双方契约，亦幻、永睿为证明人。后来，可能栖莲觉得难以遵行，自己退居，此事遂罢。（岫庐《南山律学院昙花一现记》等）

仔细赏鉴 1929 年至 1931 年的弘一书作，似乎该说在"工""活"两体的创作之旁，正酝酿并默默地进行着"理想"体的变革实践。

现在回过头来看弘一 1932 年五月前的作品。继 1927 年写《佛号及莲池语录》以后，"活"的书风审美意向，仍在"工"的为书期间常施用。1929 年，此类书作尤其多见，除了《白马湖放生记》，还有《天意人间五言联》《剖裂昭廓四言联》[图64]以及赠刘质平《〈华严经〉句卷·跋文》等。

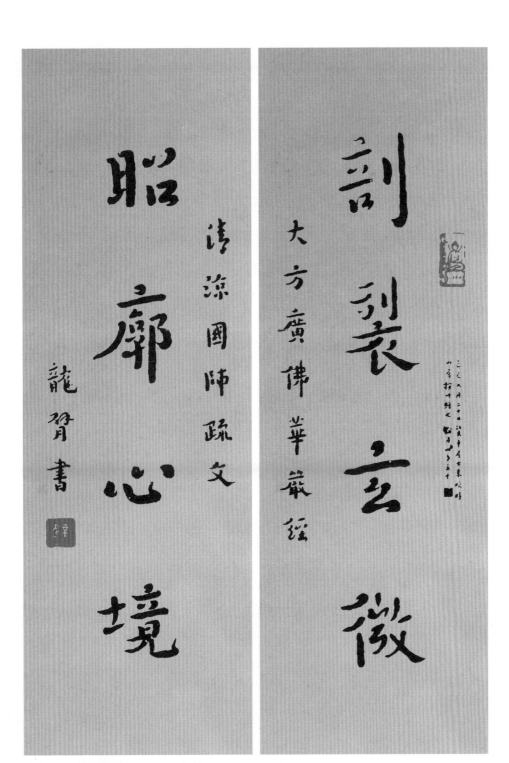

图64 弘一《剖裂昭廓四言联》，1930年

《梅华茅屋七言联》

此联写于1931年夏至节。三间茅屋前，一树梅花绽放。主人者，隐居高士吗？远离红尘喧嚣，不识富贵荣华，居有茅屋——"安隐"（安稳），伴有梅花——闲逸。不仅长持平常心——"心太平"，等观潮涨水落、风起云灭，而且感恩一切，从梅花幽香到清风明月。其间有多少淡而饱满的景趣，又生成何等超然的心境啊！

结体崇尚中宫集密，四面得笔画条件时便伸展。以中竖挺起脊梁的，有"華""平"等字，凭长撇张势的，有"屋""功"，以及"梅""德"等字。为营造中密外疏字形，部分形态巧作变化：如"間"字，左竖短而向内斜，让左下方有较多空处；"樹"除了用竖结构的别体，特意让左下部分的外廓线往里斜，致使左下方有了空白，同时使整体不落于闷闷的长方形，与其他字不协调。

更为奇妙的是"太"和"心"字。"太"字为使中密，让竖撇下段卧倒些，但它与一捺又处理为对应而不绝对对称的形态，可谓暗藏细心。"心"字将斜卧钩写成一般楷书中几乎找不到的短弯折形，三点分布后，中宫团紧显然。这样的独特构造法，竟然在龙门造像记中出现过一例，见《朱忘愁造像记》中"忘"字的"心"部。假定弘一法师没有看到过这一造像与拓本，那就意味着智者所见略同呢。

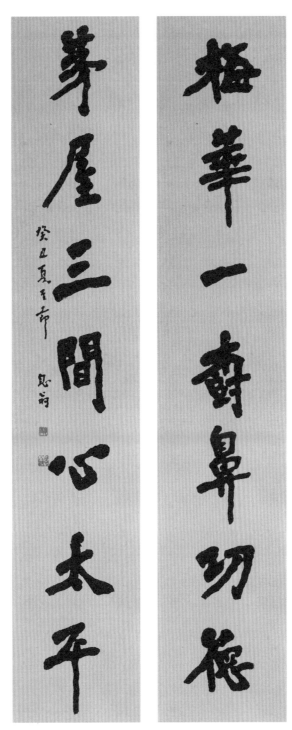

弘一《梅华茅屋七言联》，1931年

其中的变化：字形上区别用全方正式和大小错落式；方正字的横画取势较平，且所有横画平斜变化的幅度较书信的行书写法要小；两式的笔体粗细落差都较大，且笔致都有颜体意味，笔体粗者更显。这两类书式有个值得注意的共同变化是：都讲究点画之间断开和搭连的处理，讲究疏密分布的以白观黑效果。加上对一些非独体结构的字结构部分间拉大、拉松的距离处理，就开始接近他个性理想中行楷和楷书的体式了。

仔细赏鉴1929年至1931年的弘一书作，似乎该说在"工""活"两体的创作之旁，正酝酿并默默地进行着"理想"体的变革实践。1929年所书的《勤俭宽和横披》和《灵峰大师偈句》，已经透露了"工""活"两路创作向"理想"书体的合流。

试借助康有为、沈寐叟对字法分层的理论去理解。康有为认为好字得"点画如铁石而笔势飞动"，即将字法分为"点画"与"笔势"两层。（《广艺舟双楫》）沈寐叟认为好字得"墙壁"与"攲侧"相辅相成，即"墙壁"——字的骨架、内质，"攲侧"——字的姿态、外观，要全体整合出内含意志、外显情韵来，方为"力作"。（《寐叟题跋》）

不妨这样看，弘一的"工"体主要呈现的是"点画如铁石"，"墙壁"坚实、挺拔而稳固，内蕴意志；"活"体侧重表现的是"笔势飞动"，"攲侧"多变化、富姿态，情韵外漾。合流之体，正是希望其内外兼修、情志合一，达到个性化尽善尽美的理想境界：这发生在一位从理事双修开始向理事无碍、事事无碍境界精进的苦行僧身上，无疑是势所必然的。

"生活中的一切皆修行"，书法为弘一行者战略上看小而战术上并不小觑的"一"，1929年后加紧进行着一默如雷的"自我革命"。

　　都在1931年春季所书的《如来普贤八言联》还属"工"体，而《平等慈光十言联》已是"理想"体，并留有"活"体转换而成的情态，可见弘一那时的创作实际是三路并行，并显示出将前存两路向"新生"一路合流的自觉旨意。

　　1931年七月所书的《自誓受菩萨戒文》，明显是从"活"体演进出的，但就成熟"理想"体在工整方面的表现来说，它还没有到位。到了1932年五月时书写的大量楹联作品，"生面"豁然明朗。如《普雨难行七言联》《了解灭除七言联》《开发得见七言联》《听闻忆持八言联》和《增长令修十言联》[图65]等，已难以也无须讨论它们各是从"工""活"哪一体转换出来的了，因为"正果"是因果同在而以不着相为真的。

　　众生重果，菩萨畏因，胜因毕具，缘来月明。

　　如果说弘一在1932年五月收获理想书体的首批果实是在情理之中的，那应该看到，已经于1928年六月至十一月完成的《护生画集》第一册第一次的书写（1929年上海开明书店初版），和从1929年开始花半年集句并书写的《华严集联三百》（1931年上海开明书店出版），是其典型行楷及楷书之"因"的重要种植和"量"的经验积累所在。

　　弘一于1932年五月书写的批量对联中，除了《事能人到七言联》之类，基本都取《华严经》各品偈颂的集句内容。个中的前后联系，判然无疑。那其后可能有的发展、提升呢？微妙的是，《事能人到七言联》和另一副《为发远离十言联》[图66]已暗示了未来对瘦、疏、静、灵玩味的雅兴。

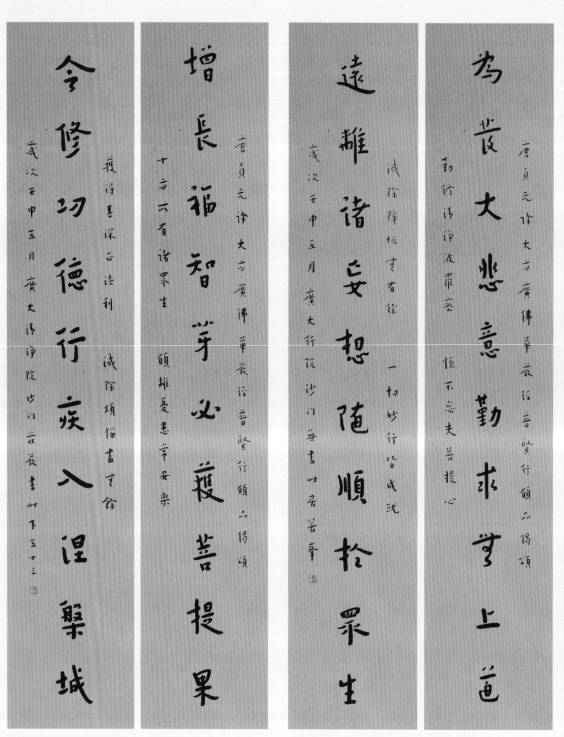

图65 弘一《增长令修十言联》，1932年　　　图66 弘一《为发远离十言联》，1932年

1932—1937：涵泳成熟期

以法自娱　深蕴实相

1932年五月以后，弘一书法在内观中返身涵泳个性。"以法自娱"，开启了他典型行楷、楷书风格的新阶段。

玩味——传统一般指久久玩赏、悉心研习或实或虚对象而体验、领悟它的内涵及其根本道法。弘一所谓"以法自娱"，它虽直指"以佛法自娱"，但对书法这种在其僧人眼里主要起到"结缘导俗""宏法度人"之筏作用的对象，也同时称他"以书法自娱"，在"法"义有广泛覆盖、穿透性的逻辑上看，予可有事实并无违犯。

"以佛法自娱"。

就"佛法"言，当年的金仙寺住持亦幻法师，侍奉弘一大师四次挂搭、两次宏律，亲历他在寺中完成《清凉歌集》和《华严集联三百》等著作，更从受教"读律部著作"、慈悲交流的"春风"中观察、省思而体会到："法师是敬仰莲池、蕅益、灵芝诸

大师的。我揣想他的佛学体系是以华严为境，四分律为行，导归净土为果。"（亦幻《弘一大师在白湖》）

范古农在《述怀》中有段话，可据以了解到弘一这佛学思想体系形成之初的情况，同时可佐证亦幻归纳的精要。他说：

> 师初出家在虎跑寺，见其忏地藏课甚严，瓣香灵峰蕅益，奉宗论为圭臬，又知法门唯净土为最方便，教义唯华严为最完备，而华严普贤十大愿王又有导归极乐之功，与净土法门有密切之关系，其宏律宗南山，南山之于教亦依贤首，故综师之佛学，于律于教于净，一以贯之。

弘一的"以法自娱"，首先体现在自主选择上。1936年十二月在闽南佛学院，他曾对提问的学僧说，他自己是"教净双修"的，至于单修净土，或密净兼修、教净兼修，"俱无不可"，甚至学法相宗的人，也能往生西方。他开放地认为，"此是随众生根机，不能局定在一处也"。（传贯《随侍一公日记》）那就是说，任何人，自己乐尚——愿意信仰而遵行是前提，辅以前期的了解性学习和对自己可能适合的方向，经审慎考虑，以及善知识的提点，然后就可选定某法了。

弘一在宗教观上，持多元的开放态度。他1917年《致刘质平信》[图67]说到："不佞无他高见，惟望君按部就班用功，不求近效。进太锐者恐难持久。不可心太高，心高是灰心之根源也。心尚忐忑不定，可以习静坐法。入手虽难，然行之有恒，自可入门。（君有崇信之宗教信仰之，尤善。佛、神、耶皆可。）"（神指神教，伊斯兰教；耶为耶稣，指基督教）

弘一本人之信仰佛教，主要是感悟到它在理论和实践上的"殊胜"。但于一般信佛者对具体宗派的选择，他仍持宽容态度，

图67　弘一《致刘质平信》，1917年八月十九日

弘一大师于闽南留影，1936年

只是提示了选择的主要原则："所谓药无贵贱，愈病者良。佛法亦尔，无论大小权实渐顿显密，能契机者，即是无上妙法也。故法门虽多，吾人宜各择其与自己根机契合者而研习之，斯为善矣。"（弘一《佛法宗派大概》）

他本人虽对经律论三藏都有研习兴趣，但自认根器固"钝"，对自力修成欠缺魄力，故从世俗之"谦虚、谨慎"和对中国佛教史的认知出发，觉得只有"上上利根人"才适合修禅宗，并因历代许多好禅文人误入歧途——或为空禅，或为狂禅，不但耽误自己，还带出负面文化，所以不选。比较天台（法华）宗、慈恩（唯识）宗等和净土宗，觉得前者名相与结构繁复，"但吾人仅可解其义，若依此修观则至困难，即勉强修之，遇境亦不得力。"（弘一《劝念佛菩萨求生西方》）不如净土宗信持"他力"，朴实易行，效率最高。这就是认真而要求自己扎扎实实做一件事、像一件事、成一件事的多艺才子转身为云水高僧的实事求是、量力契机的选择。

之所以说弘一是"以法自娱",还同他所信仰的教净双修的内容构成有关。净土融摄他宗的修为思想,是近代中国佛教的主要潮流。继宋代省常和明代莲池倡导华严和净土融合之后,创立金陵刻经处、宏扬佛法四十年的杨文会(仁山,1837—1911),用华严宗的圆融无碍之法论述过净土融摄华严的合理性、可行性及实践的具体策略。(杨文会《十宗略说》)弘一在1921年十一月初六日《致王心湛信》中对此表示赞同。杨文会将往生净土和证入法界(法界指诸法本真之理、诸佛所证之境)分为两段,并以"入""证"时间可有先后、解脱的彻底可分步到位,来融摄教净法门。

在这修持法门选择的过程中,弘一出家前,马一浮给予了熏染:将《大乘起信论》中"一心二门"与传统的心性论相联系来理解,故把修养目标定在此世的"明心见性"上,而不关心身后的彼岸世界,影响到弘一对佛法修为中伦理道德层的重视;在其出家之初,马一浮赠予《灵峰毗尼事义集要》和《宝华传戒正范》等,引发了弘一研究戒律的志趣。在攻读了灵峰蕅益著作后,弘一接受了这位净土宗师的强调戒律重要性的"以净摄律"原则(蕅益《梵网经合注》),和把自心证悟、往生西方看作在逻辑上为平行、在时间上却可以分开达成的解脱方案。(徐承《弘一大师佛学思想述论》)

到这里,弘一的净土融摄华严的修持、解脱策略就清楚了:就现世来说,先要做成一个品行高尚的人、明心见性的信士,当然有"自心证悟"的指标,但不苛求在今生往生极乐的同时一并彻底完成;从近世佛教萎颓、僧侣堕慢的原因看,戒律不明、不遵是大问题,故誓从整理规范戒律开始,以身作则严守、笃行,坚持念佛以求捷速往生净土,确信能在面见阿弥陀佛时获巨大他力,当即"亲证本心";然后返回娑婆世界,肩负菩萨行愿,在

大苦海中继续拔济众生,并准备多世"去去再来",直到使一切含情众生皆往无量光佛刹。

据此已可看出,在华严之境、戒律之行和净土之果三个方面,弘一都首先是重自修自利的,利他、"回向"——把自己所修的功德回转给众生的事,一方面随缘兼顾着,而着重的拯济工作则容见佛后再安排。这就意味着"以法自娱",缘于其根机与华严经、南山律、净土宗相契故,与个中"法味"相投故,所以遇而喜、学而悦、信而行、行而欢,进则求深,深则求精,精深而不执其成,不执而涵融性理,涵融而动静自由,自由而境界冲逸。

"以书法自娱"。

弘一认为出家人学好佛法是本职本责,学得好佛法,书法也就自然会好的。这就不妨从他对佛法挚爱、坚信、劲修的且"自娱"出发,去理解他更不紧张的"以书法自娱"是其云水生涯的题中之义。

他用"理""事"两面来反省自己的书法,遇到了佛法修行中所没有的矛盾。他在1931年四月初八日《致蔡丏因信》中说:"尔来目力大衰,近书《华严集联》,体兼行楷,未能工整。昔为仁者所书《华严经·初回向章》应是此生最精工之作,其后无能为矣。"

这意味着弘一认为,书写有关佛教的经律论法语,于社会伦理观、宏法助缘观论,都最好用楷书,用工整的楷书,甚至是精工的楷书,用不精、不工的楷书已属于一般可以,但用入行书体势是勉强而有违"佛书"贯通真、俗之"理"的。"目力大衰"

虽可以作为对自己的解释，但较真的心，却不认可这个理由可以用来自我开脱，更何况用以敷衍别人。因此，在其书作"工"体、"活"体和前两者合流的艺术"理想"体并行的1932年五月后，他还是在能用"工"体的时候，尽量用"工"体书写，尤其是在写经时。

关于缩小和调和此间矛盾的问题，弘一1932年《致刘质平信》[图68]中谈到一个细节，可予注意。他答应为一些学生写字，要求告知格式、上款和字体等要求，说到"惟应写魏碑体，或帖体（《护生画集》字体，参见图94），可予纸上一一标出"。至少在这里能看清，他是把我们发现的"工""活"合流、碑帖融合的书体视为"帖体"的。换个角度说，弘一认知中既适合佛教内容、又雅俗共赏的书体，偏向于"帖"而不是"魏碑"。从而可以理解，他部分地找到了书法上理事相容的自娱、娱人法，但还不充分。这就能解释1933年为刘质平亡母回向所写《心经》，何以还在"帖"包蕴他法和尽目力求"工"上努力呢。

天才也罢，功力也好，妙悟可爱，苦行可敬，
成佛所修一致，而五百罗汉各以应心契机之
个性进阶，弘一法师是了然于胸的。

到此已不得不注意，弘一的佛教价值观在无形中渗入了他的书法审美观，写长篇经文时尤其明显。但也正因这样，1932年所书《佛说弥陀经十六条屏》[图69]成了这一阶段理事相容境界的代表作。

質平居士　學西　今日始收到　因鄉間侍逆頤垕帶

或延遲一星期乃至十日也　拿前患傷寒友二痢甚重

今已痊愈　惟身體甚弱　尚須調養乃能復元耳　拿以

我爐之季　又多疾病甚預為　諸同學多寫字贈當

為記念　云改定辦法如下　是否合宜乞酌

因拿署寫長聯字數尚少　書寫之時若着有人至旁幫助尚不十

分吃力　若心主軸別字數較多頗費目向手

惟應寫魏碑　佟式帖佟（字作畫生）可以于隔上一標明又欲寫

上敖立軸之佛之有三式

亦由屬書薦指定一式

甲式　南无阿弥陀佛

乙式　南无阿弥陀佛

丙式　南无阿弥陀佛

图68　弘一《致刘质平信》，1932年

佛說阿彌陀經

姚秦三藏鳩摩羅什譯

梵波提賓頭盧頗羅墮迦留陀夷摩訶劫賓那薄拘

俱絺羅離婆多周利槃陀伽難陀阿難陀羅睺羅憍

老舍利弗摩訶目揵連摩訶迦葉摩訶迦旃延摩訶

丘僧千二百五十人俱皆是大阿羅漢眾所知識長

如是我聞一時佛在舍衛國祇樹給孤獨園與大比

難信之法舍利弗當知我於五濁惡世行此難事得

阿耨多羅三藐三菩提為一切世間說此難信之法

是為甚難佛說此經已舍利弗及諸比丘一切世間

天人阿修羅等聞佛所說歡喜信受作禮而去

歲次壬申六月　先進士公百二十齡誕辰敬書　行於陀經迴向先考冀往生極樂早證

菩提并願以是迴向功德普施法界眾生齊成佛道者　沙門演音卅年五十三

图69 弘一《佛说弥陀经十六条屏》（第一、十六屏），1932年

那年六月，弘一居于镇海龙山伏龙寺，六月五日为其亡父诞辰一百二十周年纪念日，书此以资回向。刘质平撰有《弘一大师的遗墨》和《弘一上人史略》，刊于1946年《弘一法师遗墨展览会·特刊》，后将二文压缩整理成《弘一大师遗墨的保存及其生活回忆》，刊于文物出版社1984年所出《弘一法师》一书。《中国书法》杂志1986年刊发同名文章，事情本末稍详、细节小异。

合在一起看，刘质平正值暑假，在伏龙寺住了"一月有余"，早起洗净砚台后，轻轻磨墨约两小时，备足当天所需。对所写字幅，由刘质平预先编排、预作底稿样式，布局特别留意上下左右多留空，确定好总行数、每足行的字数等。弘一法师开始写字，"大幅先写每行五字，从左至右，如写外国文。余执纸，口报字，师则聚精会神，落笔迟迟，一点一画，均以全力赴之"。有趣的是，弘一为了保证布局的稳称，首先注意到行距的控制，因此不拘习俗成法，竟先写字幅天头每一行的第一字（十六条屏基本是分六行的，即先写六字），并且为使手臂不遮住前留的空距、作为后留空距的参照，还别出心裁地从左往右写。这种不顾俗见的做法，已属理事无碍的行为表现之一了吧？

无论怎么说，弘一最终完成的这大件作品，不仅在刘质平心目中"为先师生平最重要墨宝"，在展览中被誉为"艺林瑰宝"，就行首定位后按行书写，而成行行挺拔贯气、横向成列协调的效果也可证明，天才也罢，功力也好，妙悟可爱，苦行可敬，成佛所修一致，而五百罗汉各以应心契机之个性进阶，弘一法师是了然于胸的。即此一层有所触动，才不枉读过《佛说弥陀经十六条屏》呢。

弘一不单过着"生活艺术化"的寺院生活，
还过着书法的艺术自主内化的光阴。

　　1932年八月，弘一患伤寒兼痢疾甚重，幸亏自己懂医理，选用了成药，断食、减食而痊愈。想到写字的目力问题，1933年《致夏丏尊信》[图70]说到，夏的亲戚所赠眼镜很合用，但携带不够轻便；"仁者前用之眼镜，如已不合用，（闻人云，近十年即须换。）乞以惠施。因余犹可适用此光也"。目力问题缓解了，那么此后写字是否求工整更工整呢？

　　刘质平记录了在伏龙寺弘一说的两段话。"每次写对都是被动，应酬作品，似少兴趣。此次写《佛说阿弥陀经》功德圆满后，还有余兴，愿自动计划写一批字对送你与《弥陀经》一起保存。"写毕一百副对联后说："为写对而写对，对字常难写好；有兴时而写对，那作者的精神、艺术、品格，自会流露在字里行间。此次写对，不知为何，愈写愈有兴趣，想是与这批对联有缘，故有如此情境。从来艺术家有名的作品，每于兴趣横溢时，在无意中作成。凡文词、诗歌、字画、乐曲、剧本，都是如此。"从中可以得知，弘一对应酬性书写和兴之所致自动书写认识很清，后者能使所书包蕴作者的艺术、品格和思想精神的丰富内涵，更切其性情，合其趣尚。这就意味着，弘一不单过着"生活艺术化"的寺院生活，还过着书法的艺术自主内化的光阴。

　　纾解这应酬书写和自动书写之间的纠结，弘一的想法见他《致性愿法师信》中。他觉得出家人不事吃用生产，日常生活皆赖居士供养，自己又修南山律宗，不蓄弟子，不任寺职，又"拙于辩才"，因此在决定"以著述之业终其身"而外，他清醒地要求自己，对别人之护法、助缘、供养与助益，他必须更主

因事留泉州，秋晚可下山也。

言承 吾兄感施眼镜，甚为适用。

但提带未能轻便，

仁者前用之眼镜，如己不合用，

乞以惠施与金猫，亦可适用。此光也。

且备有两具，万一有破碎，亦可资

慈需。玉镜边金质，可同他物涂

之，甚有碍也。惟付邮寄下，恐小易

事或致途中损破。乞记眼镜公司

代买，当委善也。

惠书仍寄 厦门 野泉州大开元寺

丏尊居士 道鉴

演音 疏

图70 弘一《致夏丏尊信》，1933年

动、真挚、热忱地呼应，即尽量降低身段返身护法、助缘、奉献与助益。（见1944年上海弘一大师纪念会编印《晚晴山房书简》）于是，形式上仍作为遵嘱、应酬的书写，在奉献、助益的新理念下开始"转依"，从而变得自有一番兴味，也就多自主内涵的注入了。

不过是一些笔画，不知从何处来，终究向何
处去——"无始常新"。

这就不妨偏重弘一书作的兴趣、兴致、兴味与内涵，息心品赏。

弘一有两件《般若波罗蜜多心经》书作，一件是为刘质平亡母回向而作[图71]，一件是为柏麟居士所作，二者时隔四年。按理，1937年为伯麟写的应该更显自由、自然体性，事实却是反求规整、恭肃。字法上，后写者对"言""纟""灬"等结构部分全是一点一画不省减地写，前者却有省减等多种变化写法。体势上，后写者于横平竖直赋予了直观形式，且横画较平，对右斜的高度控制在较小范围，竖笔敧侧之姿更少；而先写者却反而是横竖画都有较大变势，且有曲中使挺、刚柔兼用的意态，是在整体协调中给予横平竖直感的。

也许可以说，给刘质平的《心经》蕴藉较多书者的兴致与性情，而给伯麟的，则多少含有对俗赏的照顾。这并不是说后者一无内涵。它的认真、着实、肃穆，为社会情理的克制，应佛法契机的宽容，就接缘回向的沉稳与低调，都是有其俗谛意义的。而前者，更多在"明心见性""觉心即佛"的方向上，呈现妙谛的

般若波羅蜜多心經

觀自在菩薩行深般若波羅蜜多時照見五蘊皆空度一切苦厄舍利子色不異空空不異色色即是色受想行識亦復如是舍利子是諸法空相不生不滅不垢不淨不增不減是故空中無色無受想行識無眼耳鼻舌身意無色聲香味觸法無眼界乃至無意識界無無明亦無無明盡乃至無老死亦無老死盡無苦集滅道無智亦無得以無所得故菩提薩埵依般若波羅蜜多故心無罣礙無罣礙故無有恐怖遠離顛倒夢想究竟涅槃三世諸佛依般若波羅蜜多故得阿耨多羅三藐三菩提故知般若波羅蜜多是大神咒是大明咒是無上咒是無等等咒能除一切苦真實不虛故說般若波羅蜜多咒即說咒曰揭諦揭諦波羅揭諦波羅僧揭諦菩提薩婆訶

歲次癸酉賀耳翁居士葉母謝世為四恩一眾業障消滅往生安養書者勝臂院沙門善哿圖

字法上，对"言""纟""灬"等结构有省减等多种变化写法。

体势上，横竖画都有较大变势，且有曲中使挺、刚柔兼用的意态，在整体协调中给予横平竖直感。

图71 弘一《般若波罗蜜多心经》，1933年

意义。不过是一些笔画，不知从何处来，终究向何处去——"无始常新"。现象与本质、色与空，在佛学的事实中是一体二面。

因此，弘一此类书善于"计白当黑"，笔画间的空白，它自身呈空灵的意义，与遒健的笔画相映，它自身呈不执的意义；在笔画与空白的关系中，有动与静的流转意义，有住与不住的觉悟意义。在整体与一般碑帖书法不同的个性表现上，有一法含万变的理事本无碍的佛教美学意义，在书法上执理为迂、执事为腐的方面，有创事切理为思、循理创意为行的以创造性思维推动传统发展的哲学方法论意义。即此而言，弘一书法之妙谛、俗谛相通而分用法，也只是善权方便之一。本心呢？放下，放下分别，以苦恼为菩提，用自己的悟得之书导众，更期亲证妙俗无碍、常乐我净。

这就能理解，1935年四月弘一在离开温陵养老院时，与叶青眼对话的言外之意了。"公将离院赴惠安钱山，余送之。将上车，余谓此次人士多来求公字，少来求法，不无可惜。公笑谓余曰：'余字即是法，居士不必过于分别。'"（叶青眼《纪弘一大师于温陵养老院胜缘》）弘一心中确有苦衷，一方面坚信众生皆有佛性、皆能修成正觉；同时也哀怜末法时代僧众都未必守戒如律、何况俗众在红尘利养挣扎中信念难树，宏法而用书写佛号、偈颂、法语等方便法，实属藉慈悲之心、尽一臂之力不失积极地应对广泛无奈。

真正要从文字悟入书法的本质，与从文字悟入佛法一样艰难。

实际上，真正要从文字悟入书法的本质，与从文字悟入佛法

一样艰难，除了专业过程的差异。因此，在有一分希望就作十分努力的信念、勇气与毅力的意义上，弘一越到后期的书作，就越需要我们多多从人格神髓方面去领受、深味。

在这方面，无论是对佛法还是书法，弘一都与一般的大乘行者、普及教育家不同，其不同的依据是对文化现状的"机缘不成熟"的客观认识。1936年巨赞法师（笔名万均）发表了《先自度论》，写到："问：'何故不言我当度众生，而言自得度已当度众生？答曰：自未得度不能度彼。如人自没淤泥，何能拯救余人？又如为水所漂，不能济溺，是故说我度己当度彼。"文中征引了莲池大师《云栖遗稿》中一段话，批评肤浅、浮夸、狂妄的伪劣大乘行者："今见孤隐独行之辈，即指而曰，此声闻人也。见营事聚众之流，即指而曰，此菩萨人也。噫！涉俗者遽称菩萨，而避喧者便作声闻，抑何待圣贤之浅也。由生大我慢，起大邪解，自以为是，而鄙薄一切。遇持戒者则非其执相，遇精进者则笑其劳形，遇实行者则谤其愚痴，遇节俭者则讥其朴鄙，遇禅寂者则毁其枯槁，遇慎讷者则诮其无知。遂致心日狂而弗收，言弥诞而莫检，身放逸于规矩准绳之外而无所忌惮。人或诘之，则曰吾学大乘者也，解圆者不屑乎偏门，悟大者无拘于小节。嗟夫！窃一时之虚名，而甘万劫之实祸，可胜叹者哉！"第二年，巨赞又发表了《为僧教育进一言》，大意谓主持僧教育者应以真实为法之心办学，造就人才不能贪多求速成，学僧应知自度为先。同时也针对当时僧教育方面的一些弊病，提出一些改进的办法。

弘一读了两文后，主动写了副华严集句《开示犹如七言联》送给这位识见不凡的年轻法侣，其题记说："去岁，万均法师著《先自度论》，友人坚执谓是余作；余心异之，而未及览其文也。今岁，法师复著《为僧教育进一言》，及获披见，叹为希有，不胜忭跃。求诸当代，未有匹者。岂余暗识所可及耶？因呈拙书，

以上志景仰。"（巨赞《我对于弘一大师的怀念》）

可见，从自己做起，先以身作则，自戒、自定、自慧，自修、自进、自度，始有基础可言育人与度众，这是与当年话语宏大而缺乏操作性的"佛教救国论"异趣的文化推进策略。在此背景前，我们就不难辨明，弘一法师的"以法自娱"并非一味清高独行、孤芳自赏，是有其存在的客体原因、能动意义与示范作用的。从而更易理解，其"以书法自娱"在文化精神上的柔性积极作用和深沉艺术价值了。

太平整、稳健，易缺我形"我神"，太奇异、乖张，易背离高雅蕴藉之风。这是有儒家与理学人伦观观照其艺术审美观的弘一，甘愿归依的书艺、书境区间。

理事互动、提升，渐次进入理事相融、双遣与无碍的上乘，这是弘一以华严之境，践南山律之行，向净土之果精进的比丘登高进阶。以所悟道法挥毫为净妙的质感书迹，是弘一作为书法艺术家的幽逸、无依情怀。

俗所不解，已不是事情。因此，1932年六月至1937年三月，其行楷、楷书的面貌，又呈现出将既有探索作进一步发挥，并据以整合出特具个性、特有内涵深度的体格。

笔画的活脱与凝练、笔势的飞动与沉静、结构的清奇与雍正，似有不过枉的矫正试验。如1933年正月所书《余之改过实验谈》和七月所书《地藏菩萨之灵感》[图72]，或都有恭敬在心、放情任手的书兴，因而有比一般书信规矩写法见放的笔法、字法与

图72 弘一《地藏菩萨之灵感》，1933年

体势出奇入险的，有正文第七行的"布"、第八行"欺""瞻"等。
笔笔致乘兴而挥的，多见于长撇、长竖；为调整重心而敛的，多见于
一个字的最后一笔，或是捺而作侧，或是点而轻点。墨色随舔笔浓
起，应机干湿而至于稍枯。

地藏菩薩之靈感

癸酉四月初七日在
高壽巖齋稿

地藏菩薩廣大靈感之益，見於
經中甚多，今此舉地藏菩薩本
願經中二十六種利益，略譯之。

佛言，若未來世，有善男子善女人，
見地藏形像，及聞此經乃至讀
誦，香華飲食衣服珍寶布施供
養，讚歎瞻禮，得二十八種利
益。

一者天龍護念
二者善果日增
三者集聖上因
四者菩提不退
五者衣食豐足
六者疾疫不臨
七者離水火災
八者無盜賊厄
九者人見欽敬
十者神鬼助持
十一者女轉男身

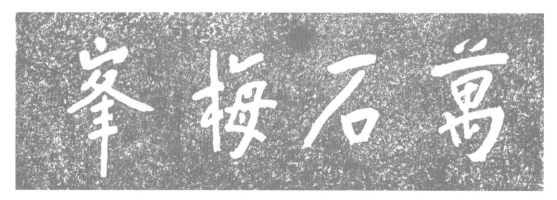

图73 弘一《万石梅峰》，1934年

墨法。字之大小错落，一目了然。体势出奇入险的，前者有正文第五、六行的"常""然"等，后者有正文第七行的"布"、第八行的"歉""瞻"等。笔致乘兴而挥的，多见于长撇、长竖；为调整重心而敛的，多见于一个字的最后一笔，或是捺而作侧，或是点而轻点。墨色随舔笔浓起，应机干湿而至于稍枯，比工整写经时明显多了墨趣。其中在笔画活脱、笔势飞动、结构清奇方面的新尝试，在一些返归较匀整写法的作品中，是能看到一些大胆经验之有分寸化用的。

　　例如《万石梅峰》[图73]、《〈华严〉偈》[图74]，其"萬"入险、"梅"出奇，其"離"险甚、"發"奇绝，如诗有"诗眼"，得神出彩。也许，在某种审美理想下，有人还会希望前一幅字中的"峰"字至少像"石"字那样再稍多些姿态，以与他字更合群。然而，这近于苛求了；实践家都知道，只能等待可遇之遇也。

　　到了这个阶段，弘一书法将提按幅度较大、点画粗细变化明显的写法，和字形大小错落，墨法干、湿、枯不避的处理，主要用于自己的一般书写；将提按幅度较小、点画粗细变化不大的写法，和字形大小基本规整，墨色乌、匀、润的处理，用于创作性书写，这已大体定向。这使得他的行楷、楷书，在整体精神上呈

图74 弘一《〈华严〉偈》，1937年

其"離"险甚、"發"奇绝，如
诗有"诗眼"，得神出彩。

现出朴实与周正来。

弘一毕竟是远离世俗来修佛、作书的；假如说佛教经律论的研习给予他的是偏理性的此世的精神净土的话，那么，不妨说他的作书在也向上的意义上，正是将此世对精神净土感悟和深入体验的无可言说的东西予以质感化，即以书法为介质留下意味无穷的形式。反过来想，除去作书，除去写清凉歌曲，除去编撰华严集联；在晨钟暮鼓中，在念佛持律后，在白粥青菜用斋之余，只剩研习经律论并宣讲之一项精神活动，弘一难道真要在云游之间以管领风月为感性生活吗？应当说，为书，滋润了弘一慧命暂寄的肉身，并使此滋润着的肉身"念念流入萨婆若海"（《大智度论》语），至于涅槃之境！

当然，在历史事实与人文逻辑上，不附带书法、音乐、文学活动的高僧大有人在，但弘一偏偏需要也能够在乐观其辅助修行的意义上不废弃它们；非但不废弃，还尽其心智、余力，让书法等尽量好上加好。这就是高僧弘一、书僧弘一。

理想书体的形象已具轮廓，但还需要让几个层面更加清晰，更显特点。笔画层面，稍丰与偏瘦、方圆含露与态势遒婉，何去何从？结体层面，就方就长与取文取质、华茂与清灵，合我分寸若何？

笔画稍丰者，1934年所书《佛日法轮四言联》[图75]、1935年所书《自净他山十言联》[图76]，各有所试。前者笔画起讫含蓄，笔势以圆和为主；后者笔画方圆兼用、留下部分锋颖，笔势借点与撇的荡动得气韵。从1936年以后所作可以看出，这一试验后，弘一的笔法倾向于折中两法而稍偏于后者，即保留笔画较多变化的带棱兼圆外形，而不一味"刊落锋颖"。

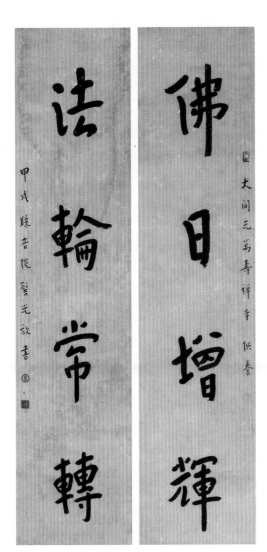

图75 弘一《佛日法轮四言联》，1934年

笔画起讫含蓄，笔势以圆和为主。

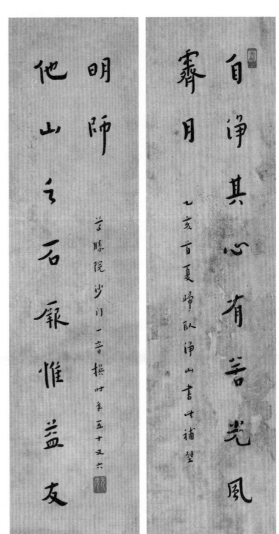

图76 弘一《自净他山十言联》，1935年

笔画方圆兼用、留下部分锋颖，笔势借点与撇的
荡动得气韵。

《究竟清凉斗方》

这一斗方，书于1935年十月。弘一在《最后一言——谈写字的方法》中指出，西画中有"统一—变化—整齐"三原则，从审美原理说，它与中国书法完全相通。这件作品，颇符合这三原则。

在一眼扫视的直觉上，它跟《建智慧幢》《无上菩提》等四字斗方不同的地方，是四字不安排在纸面上下的居中处，而是偏上部。而从四字在纸面空间的分布看，字迹与空白的关系又很稳当。右上、左下对角是两个较瘦、较疏的字"究"和"凉"，左上、右下对角是形体较长、有密块的字"清"和"竟"，见统一而有变化。横看，上面两字天头齐，下面两字地脚平，但按左右两行看，"清"与"凉"的字距大，"究"与"竟"字距较小。然而，由于此作的行距本就取稍宽，四字中的十字形空白又使得上述的变化仍保持了整体的整齐感。如果将之作为一幅画的构图来理解，包括后面小字的上下款——视为此作的第三行，行距也宽，而与中间的行距，以及与首行距纸右边的距离也统一。可见，弘一于中西艺术相通之理，真是善悟、善施。

再看点画结构，"究"中的第二笔写作下粗的短撇后，还让中间两点跟"竟"中两点，在统一外形上作小变化。而"清"与"凉"字的三点水都作简笔写法，又让它们在第一点作差异变化后，保持基本笔形与笔势的统一性。弘一之强调章法为先、其实是在章法的俯瞰下处理字法与笔画，一切从全局出发，运思而见效如斯，佩服！

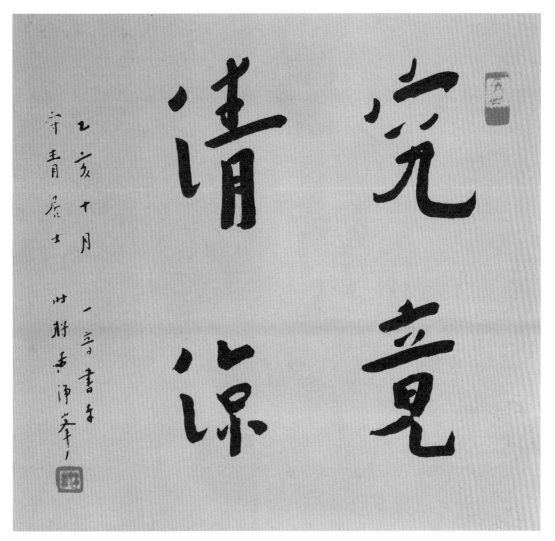

弘一《究竟清凉斗方》，1935年

1934年所书《〈梵网经〉句》、1935年所书《究竟清凉斗方》[见作品赏析五]，构字也小有差别。前者以点画的近静态分布和让中宫偏上或偏下作疏处结体，性偏刚正；后者以点画跃动之势作较动态分布和偏中宫左上方作疏处结体，神趋飘逸。后来所作，折中之余还有拓展用白和把握欹正程度的深入。

笔画偏瘦者，书于1935年的《一切十方七言联》[图77]，在婉劲笔画运作中建构了欹正相生的体格，主要表现为独字整体正而部分欹。如"讚""慰"中的"贊""心"下部分一歪一缩，又有上方一长捺、长撇护卫，重心归稳。如下联中"悉"字，整体本正而稳，变化"半"部短点的高低，再变化"心"内三点的牵带、斜势，成参差状，这就欹欹呼应而得正了。

善于协调好笔画和结构中的矛盾因素，甚至自造矛盾自解决，这是弘一理想中行楷、楷风格的理事无碍追求。太平整、稳健，易缺我形"我神"（刘熙载词），太奇异、乖张，易背离高雅蕴藉之风。这是有儒家与理学人伦观观照其艺术审美观的弘一，甘愿归依的书艺、书境区间。

图77 弘一《一切十方七言联》，1935年

弘一作书进入了更纯粹的"游戏"境界。这
是一种哲学意义上的"游戏"，与现实功利
无关，与纷纭评价无关，只是在无形中作用
于人性、文化和历史罢了。

闻一多说他写新格律体诗是"戴着镣铐跳舞"。弘一呢？在
创造一家书体时，差不多也是在自己为自己上好"镣铐""跳
舞"。挑战自我，战胜自我，超越自我，在佛道、书道或其他道
前，大智、大勇、大成者无不如此。既绝平庸，岂畏铸锤淬磨、
精工细作？

1935年所书《誓作愿为六言联》和1936年所书《如来普贤
八言联》，可称是这一个性涵泳时期的力作。

杜甫诗曰"书贵瘦硬方通神"（《李潮八分小篆歌》），原指篆
书的理想品质。唐人的楷书，不也有"人崇丰满书尚瘦"的美品
观吗？弘一书法崇尚风骨，虽未必源于此，但五十七岁以往，疏
瘦自不拘，空灵天化成，妙迹乙乙无欺焉。

且读《誓作愿为六言联》[图78]：笔画婉拔得中，婉曲通筋而不
萎软，挺拔劲健而不生硬，笔体多篆意，起讫帖法融化汉魏法而无
痕，顺气为势而构形。结体虚实巧妙，个性化留白，注重独字的中
宫左上位用虚。实笔以分笔书写为主，能不粘搭的笔画几乎都不碰，
哪怕相间仅一丝。数横画组合，平斜之势取渐变，竖笔欹正，从全
联字群控制呼应并作变化，独字则保持安稳、恬静。从细节上，也
能看到如精心设计却很自然的技艺：如"孤"字的"子"部作上
下脱开状，"瓜"部中竖站向左与撇挤紧，空出竖捺下的白地，与
"子"的空白呼应。"藏"字，草字头与下面部分空开些写，下部左

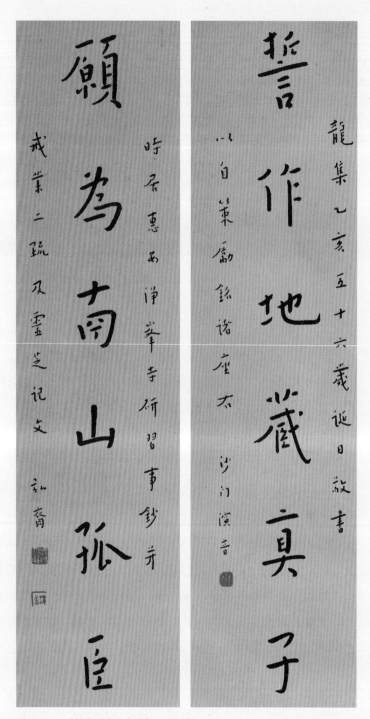

图78 弘一《誓作愿为六言联》，1935年

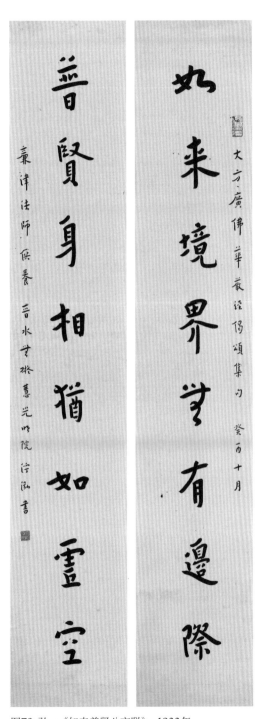

图79 弘一《如来普贤八言联》，1933年

撇的角度正好分割出内外两空白来，与右侧的空处一起，完成整体虚实变化后的稳称。又如"誓"字之"折"的提手旁，为了中间留空，故意让撇不超出竖右；"爲"字，从上往下看，第一较长横撇与第二短横撇拉开距离，和第三横折钩一起构成有趣的阶梯状虚实造型；"地"字，为使字顶平整，"土"旁的一竖有意只稍稍出头，先用"让"法；"愿"字的左旁，为了其右下角多留白，"小"的右点故意抬高位置写，这是在先用"借"法。

再读《如来普贤八言联》[图79]：上下联各八字，并列而横向看，天地齐平，但其间六字全不成"列"，它们各根据字的长短分别分配较大字距，令空爽中清气徐来。此非折好方格填空操作，乃一字字写来而成，老道中包含敏锐无疑。十六字个个如图案的单独纹样，图案不避重复，书作忌之，所以两"如"字变其一用草结构。以遒健婉畅之笔书之，以特长画撑起骨干，短笔活泼缀合，如老树开花，古妍奇香。整联生机内蕴，抑而莫压：长竖、长撇等长弯曲笔不一味圆转、中含棱意，如"相"字"木"旁一竖、"猶"字第二笔、"有"字第二笔等，内力自现。如露尖的点、短撇（"身""邊"的顶上）等，也泄露了向荣消息。

《诸佛百福五言联》

典型的《华严经》集句体作品，约书于1936年。

它在同类书作中，以数点或几个结构小部件就构成一个"灰面"——占领一块地盘——笔迹虽少，而气场却膨开着，为一重要特征。如"常"字顶上"小"部写作三点，"嚴"字上面二"口"写成两个外形收缩的"厶"形，却都能以气场的方式，成为一个字中的驾轻为重、以虚为实的构成部分。不可谓不巧妙。

其迹清气旺的艺术创意，还推广到以一点、一短撇为一结构部分的地步。如"诸""福"的左上角一点，高置而与其他部分疏离，但也正是这样的高置，使它有了不怕钩秤重物的秤砣作用，整字恰好平稳。又如"百"字，横下一极短撇为一部分，把此字看作三部分，不亦虚实平衡吗？"自"字，第一撇，不嫌其与"目"脱离，由于"目"的左上角有意开了口子，因此，反而觉得这一撇没有走远，而是在规则允许的活动范围中。并且，因其撇翘有神，倒使得全字显得有力，还有情呢。饶有意趣吧？

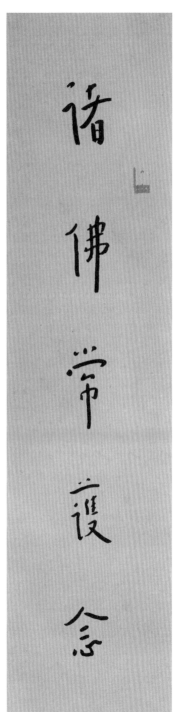
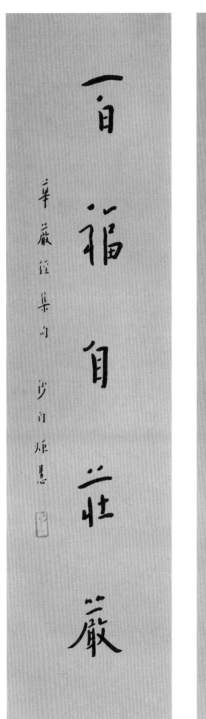

弘一《诸佛百福五言联》，约1936年

这两联，在"雅—我—俗"和"帖—我—碑"之间找到了个性化理事无碍的艺术定位及其操作亲证后的系列技巧。这就让弘一作书进入了较前更纯粹的"游戏"境界。

这是一种哲学意义上的"游戏"，与现实功利无关，与纷纭评价无关，只是在无形中作用于人性、文化和历史罢了。刘质平回忆文中写到："师曾对余言，艺术家作品，大都死后始为人重视，中外一律。上海黄宾虹居士（第一流鉴赏家）或赏识余之字体也。""我"姑认真"自娱"，"历史自有公论"之意判然，再励易续而坦然，自信既远而淡然。

在《游戏的哲学》中，霍尔[G. S. Hall]指出："游戏能以概括和简化的方式排练我们祖先过去的习惯和精神。"卡波特[R. C. Cabot]认为，游戏是人生四大内容之一（另三者是爱、工作和沉思）。汉德曼[D. Handleman]认为，游戏是人与人"元交往的系统方式"。荷兰文化史学家胡伊青加[Johan Huizinga]在《人：游戏者——对文化中游戏因素的研究》则定义说：

> 游戏是一种自愿的活动或消遣，这种活动或消遣是在某一固定的时空范围内进行的，其规则是游戏者自由接受的，但又有绝对的约束力，游戏以自身为目的，而又伴有一种紧张、愉快的情感，以及对它"不同于日常生活"的意识。

这时的弘一书法已经满足了"游戏"——"自娱"和"元交往"——无关"价值交换"的结缘与宏法的基本条件，所以，他自己创造了约束自己行楷、楷书的游戏规则，并在紧张与愉快中享受"克服人性分裂"的解放与自由，享受"通往理性与道德"的不断进步状态（席勒语）。

1937年三月，弘一的"以法自娱"在巨赞"先自度论"的

鼓舞下，献出了《供养得成七言联》[图80]。这是弘一主动书写的作品，自主性表现——不，是流露——在哪里，提供了什么，非常可能是他自己也不知道——不，是没去意识过。因此，以下妄析，姑妄听之。在我们这些第三者看去，它未计笔丰、画瘦，已忘体势刚柔；故反而又有了笔画从瘦到肥的多层次变化，有了体势刚柔，乃至于正坐、侧立、低眉、抬眼等姿态。妙在变化而互不抵牾，缘情收获心手生发的丰富性。若"養"字，气度清高，"無"字，气质古媚，也许，底蕴中包裹着一颗童心。返璞归真，可期；非相万相，莫猜！

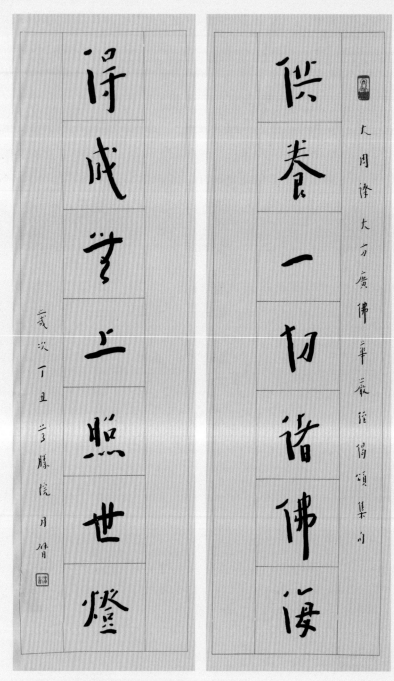

图80 弘一《供养得成七言联》, 1937年

若"養"字，气度清高，"無"字，气质古媚，也许，底蕴中包裹着一颗童心。

1937—1942：通会升华期

理事双遣　示宏微法

直面"恶逆"之境，更勤更精修持"常乐我净"
之境，这是弘一法师晚年的立足点。

　　1937年三月以后，弘一大师的书法进入了通会升华期。

　　时局剧变，自"九·一八事变"后，"七·七卢沟桥事变"
标志日军开始大举侵华，抗战爆发。正在青岛湛山寺讲律的弘
一，于七月十三日毅然书《殉教横幅》以明志。10月底抵厦门
居万石岩，有人劝去内地，他却自题其居室为"殉教堂"，一再
声明"为护佛门而舍生命，大义所在，何敢辞耶？"1938年于
安海澄渟院题写《最后之胜利》表示信念。1941年12月8日，
国民政府对日正式宣战，弘一书写了《念佛救国警句》[图81]，
策励佛家子弟们"能誓舍身命，牺牲一切，勇猛精进，救护国
家"，立场鲜明。

　　然于整体上，弘一的态度是"温而厉"。他最强烈的自誓，
以二十字传达："亭亭菊一枝，高标矗晚节。云何色殷红，殉教

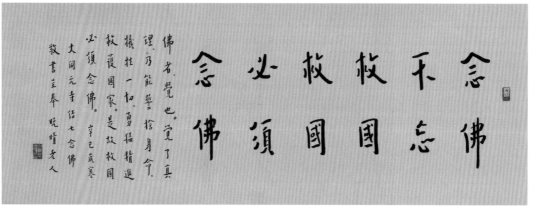

图81 弘一《念佛救国警句》，1941年

应流血。"（1941年10月初作《红菊花偈》）在一贯认为先要责成
自己做对人、做好人才能谈其他的弘一胸怀中，除了"气节"，
宽松对待善人是他的自我定位。因此，他还是书写一些人生格
言、高僧大德法语等赠人。为淡生居士（梁鸿基）润饰后书写的
对联内容是"游衍书缋（绘），唾弃名利"，而不用"勇士交阵死
如归，丈夫向道有何辞"（青丘太贤法师偈句）一类文字，也可
予理解。

　　直面"恶逆"之境，更勤更精修持"常乐我净"之境，这是
弘一法师晚年的立足点。释印顺（1906—2005）曾对"常乐我
净"作通俗的阐述："学佛的应照佛所指示的方法去修学，把这
不彻底不圆满的人生改变过来，成为一个究竟圆满的人生。这个
境界，佛法叫做常乐我净。常是永久，乐是安乐，我是自由自
在，净是纯洁清净。四个字合起来，就是永久的安乐，永久的自
由，永久的纯洁，佛教最大的目标，不单说破人生是苦，而是主
要的在于将这苦的人生改变过来，（佛法名为'转依'）造成为永
久安乐、自由自在、纯洁清净的人生。"（《切莫误解佛教》）

　　我们理解，佛教的"常乐我净"也统摄着弘一的书法理想，

图82局部

大体旨意是，以实践彻底的纯净、自由、安和为至乐。

　　1937年书作，在其典型体格上每有微妙的情境区分。《极乐世界阿弥陀佛》[图82]及《愿尽誓舍十六言联》[图83]，前者偏耿介，后者偏虚和。若"极""弥"两字，感其倔强也可，觉其稚拙也罢，作为体类是写不进后一幅作品中的。可见，作者自有其一篇一境的构想。拿另一幅赠夏丏尊的同内容《金刚经偈颂》比较着欣赏，轻灵而清气盎然，自与虚和之味不同。这一年写的《大慈慧光五言联》与《灵峰偈颂》，一见幽逸，一见清淡，一诱寻绎，一引联想，山水允仁智各爱。

弘一作书，达到了运用自定规则娴熟到"心缘手应"的自由程度。

　　不仅如此，在经过对艺术技巧、风格面貌与意境内涵等方面作了"整体—分项—综合"的反复探究之后，弘一在已具十年以

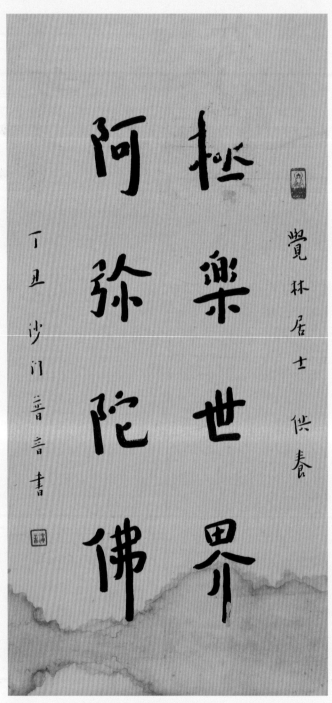

图82 弘一《极乐世界阿弥陀佛》，1937年

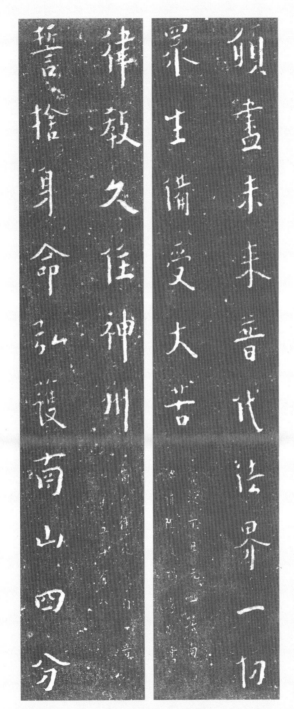

图83 弘一《愿尽誓舍十六言联》，1937年

上自定规则自用的基础上，达到了运用自定规则娴熟到"心缘手应"的自由程度，即如自动合理合拍、合律合情。

这种自由度，体现在书体运用上，最外在的是，或恭楷或行楷或夹入草字结构的行楷（不称弘一此体为"行草"，系特例）及行书等，根据所书内容与接受对象而定，有时在上述前提下再凭兴之所至实施。如1938年重阳日所书《释印光撰〈历朝名画观音宝相精印流通序〉》、1940年十一月所书《受八关斋戒》，都用严整楷体；《南无观世音菩萨》等佛号书，无一草字结构夹入，以示敬肃。而一般与人的偈颂、法语、诗文等小品，则写得较萧散。

在书体的字型繁简方面，弘一擅长从字群整体着眼，将特繁字化简，以协调全篇的面貌，轻松地自我供给对疏瘦、清灵境趣表达的一个条件。如"万"字有三四种写法，"萬"的规范楷体除外，草字头的左面部分写成两点，减少了笔画的一次交叉，多了一个松处，为一种；草字头写作左右两点、下加一横为一种；中间的"甲"部分参考草书结构，上面写个横撇，左下为上挑点，中间为一竖，又一种；写作"万"字，为最简者，这在《始平公造像记》《杨大眼造像记》中都有历史先例。例如《灵芝二法门》[见图29]一作，由于字型的简化，不仅避免了繁简的反差感，也避免了可能的琐碎。其中，"範"的字头、"律"的右半，都用草字法；"歸"字，用繁体中左旁较简字型；"靈"字，干脆将中间三个口写成三点，"雨"首省了两点，"巫"部也以草法简化了。整幅字讲究长线和短点的配合，"唯"之"口"写如两点，"得"字右上之"曰"也似两点。相应的用点，"门"字原可只用一点，但竟多用了中间一上挑点，为什么呢？假如只用一点，这个"门"字的简而直会欠缺与其他字的合群性，显得孤单；多一

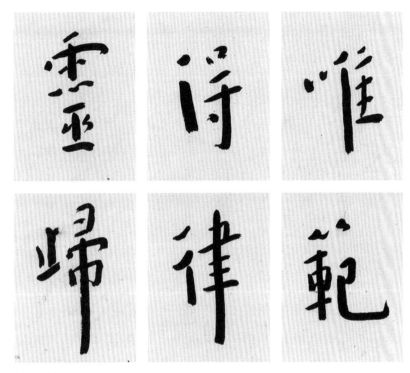

图29局部

挑点等于向繁靠拢些，与相伴图案纹样的"空间分割"情致易于呼应、抱团。

比作团体竞赛项目（如篮球、足球）里对同队的每位队员要求在运动过程中都葆有"全场感"一样，在配合中只要有一个人傻站盲行、自说自话，就不成阵势，就无法完成一次次战术，就只能等溃败了。书家是书作的教练兼场上队长，更有趣的还同时是场上每一个队员（每一个字）的灵魂。哪一样难啊？自己指挥、自己上场、自己裁判，不清醒不行，尤其是在其过程中、特别是在一篇字写到一半而觉得还不错时；太清醒了也有问题，一或开始拘谨、拘束了，二或放松了、率意了，玩完！弘一在书写时，将理性和感性融汇无影，安能不让后学、后赏者钦羡、赞叹？

《普劝同发五言联》

此联书于1938年春，正中寓奇，庄中出险，妙在无痕。

就章法看，上下联，表面上字距各自为政，平均分配，实际似考虑过上联有字形本身较短的"仁"字的因素，因此，让上联五字的总长度短于下联，即"普"顶低于"同"顶，"者"脚高于"意"脚，再加上对各字长短的微调，整联的留白就协调而不见机心。

就结体看，表象为周正、端庄，实质有出险、寓奇的地方。以"者"为例，其奇险的地方在于，上部用了一长撇，下面"日"部又居下写，中间的左右有了两块留白，字会不倒吗？巧妙的是，这长撇会使左下部分量偏重，这就将上面一竖偏左写，让左上部不至于太轻。更得力的是，让整个"日"部偏右写，压住此字的右下角。这就不仅使它重心归正而稳健了，并有了动而返静、静有动势的风度。再看上下结构的"慈""意"的奥妙。将它们上中下分三个结构部分来审视，这两个字的三个结构部分，都给人以不对准中轴线顺直作对称形的疑问，主要是中间的结构部分都在中轴线的偏左处位置上。那怎么平衡呢？"慈"字，有鉴于草字头的两点、一横稍偏右，或者说因为两点靠右落笔，右上角已够重了，所以下面"心"部也稍偏重右部，这就简单地借正了。"意"字稍复杂，上部的最后一横又长、又横向右面较多，因此其中间的"日"部铤而走险，较明显偏左写，而"心"部除了较对准"立"的向左弯的中轴线之势写，还稍加重左点和卧钩的上端，以压住左下角，可以长呼气了。

比照下棋，书法的对手是自己，生动是要自己提出奇险要求，并由自己去制胜的。只求稳当，似乎是没把自己当对手，或者是不敢对具备一定功力的自己挑战，那就再读读大师的这副对联吧！

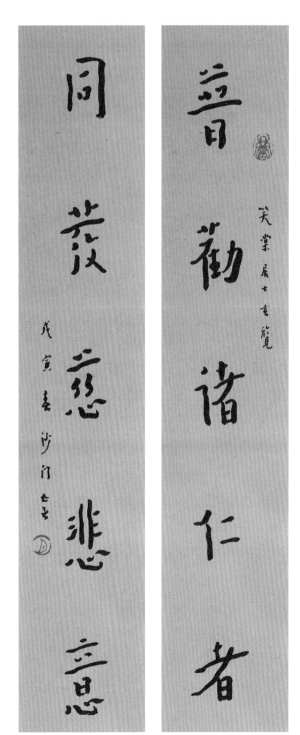

弘一《普劝同发五言联》，
1938年

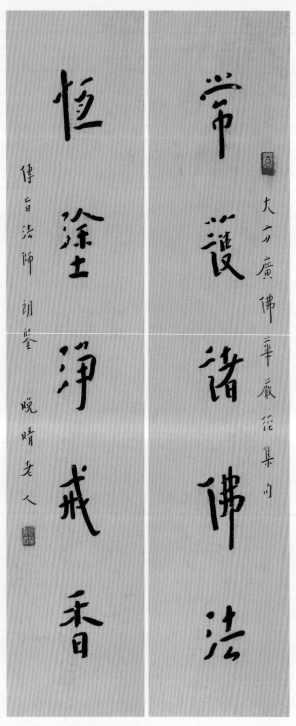

图84 弘一《常护恒涂五言联》

图85　弘一《清印光大师警训》，1942年

　　弘一晚期书法的自由度，还按自己对格调的诉求变化笔性，体现为从拗峭到婉畅的不同形神。如《常护恒涂五言联》[图84]与1942年二月《清印光大师警训》[图85]，笔皆拗峭，而前者稍苍浑，后者较生辣；后者以多横及竖的排叠见力，前者以简笔遒势顺气。加之后者字中布白的分布，或中下（"谓"），或中右（"光"），或上左（"地"），或下右（"今"），变化而呼应暗在，以生用熟，朴而古茂；前者以错落部分结构位置为留白，寓险入正，致使庄而奇妙（"護""诸""恒"尤显）。

图85局部

弘一晚期书法的自由度，还体现在全篇各字结体时，对疏密的类音乐旋律的把控上。在音乐旋律中"构成节奏，总离不了两个很重要的关系：一个是时间关系（指音长与音速），一个是力的关系（指音强）。"（郭沫若《论节奏》，夹注为作者加。）粗略地说，书法中先写笔画和接着后写的笔画的间距，可以视为是时间关系记录为空间关系。作为音乐中的"均分节奏"，在书法中即表现为笔画空间均分。

如《闽南佛法四言联》（1940年）[图86]，用的就是均分节奏。如果将"音强"理解为书法中笔画的粗细、轻重、精壮的话，那此联笔性就属偏力感的。均分节奏，一般显得较温和，但加上粗壮等力的相关因素后，温而威了，和而健了。进一步将一笔一画理解为一个个"音点"，长画为长音点、短笔为短音点，那音点的长短处理必也影响到整体的神韵。此联中的点、短撇、短挑作为短音点用入；又结合在"城""闽"中部将上下方向一些笔画的间距作较紧与不极匀处理，类似两拍乐句中含有四分、八分音符；还用入了附点，有了音长比值为3:1的关系，即笔画间距用入了只有较宽笔距三分之一的笔距形式；这就让整联在顺畅中具备了跳跃的、活泼的因素，不仅破除了均分节奏可能带来的机械感，且在新鲜而提神后产生了强韧中的勃勃生机。

同样用均分节奏的还有《速见勤修十四言联》（1939年）[图87]一作，笔画偏瘦，以长音—长笔画—长捺、长竖等使之静而不呆滞；又在"勝"与"羅"的中部用了紧节奏；特别是"羅"的上面用疏布局，类似乐句一开头就用"前休止符"，增加了启动力。这就在整体上有了规矩中的变化，有了文秀上的激灵，使雅静有了活力、生趣和余韵。

弘一晚年的典型书作，尤喜欢在全篇的结体时普遍运用一些

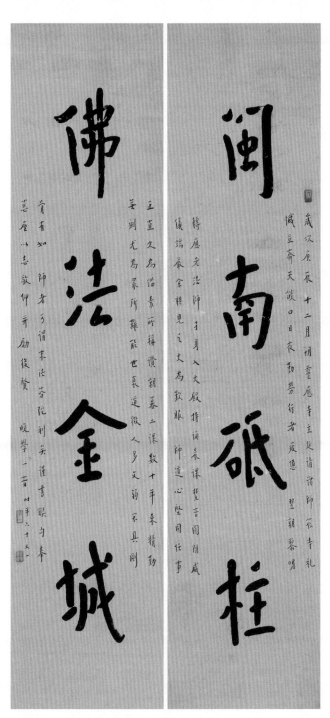

图86 弘一《闽南佛法四言联》，1940年　　　　图87 弘一《速见勤修十四言联》，1939年

大块布白和笔画松紧组合中的大小留白，这类似音乐节奏中用休止符、附点音及切分音。如《灵峰警训》（1938年）[图88]，其中一些上下结构的字"愈""高""灵"等，明显写成了上中下三层结构，而层与层之间的空白正好比作休止符，属于单位拍的八分休止吧。以此为时值——书法中笔画与笔画、部分与部分的空间值来度量，"古"的上下差不多是八分休止符，而"品"字中的空间已大到四分休止符了。变化休止的时值，如"灵"字中间三个"口"写作一点，空开，再连写三点；这空开的地方类似一点——一拍后加了附点，休止了半拍，而后面几点连写，又如在三个乐音上用了连音线，其旋律节奏有进有止，有绵延，很生动。特别是在"自"的中间短横写如点后，又让其右面与长竖留下一丝空隙，"警"字的左上"口"部写作两点与左顶两点呼应，这一些小空隙，时值已为单位拍的十六分休止或更短了。合在一起，节奏有自身规则的丰富变化，让整幅字的旋律三赏也无餍呢！

又如为妙莲书《菩提心文句》（1939年）[图89]，"爲""羞"中间明显用了延长休止，上一字的第三、第四笔画之间用了附点稍延长休止，而下一字的"丑"部，又如加了切分音符，作"短—长—短"节奏的快速、紧凑变化。由此，我们就能借助于旋律节奏学，理解这样的字何以会有动感，甚至是不稳定感、静态意义上的怪异感。也因此，我们会进一步要求自己去理解它们依然得以成立为艺术作品的缘故。原来，古代书论中说凡歪斜的字能复归稳健，必有"拨转机关"；这在"羞"字中，最后又平又粗重的一横起到了稳住重心的作用，在"爲"字中，右下方的横折钩以及最后平排的几点，发挥了叠罗汉时基层宽而承受力大的作用。书法的节奏可以变化到如此入险履夷的地步，其旋律之魅力自能促使鉴赏者去意料之外追索，获取某种精神珍宝啊！

喜欢运用泛音组建新颖和声的法国音乐家德彪西（1862—

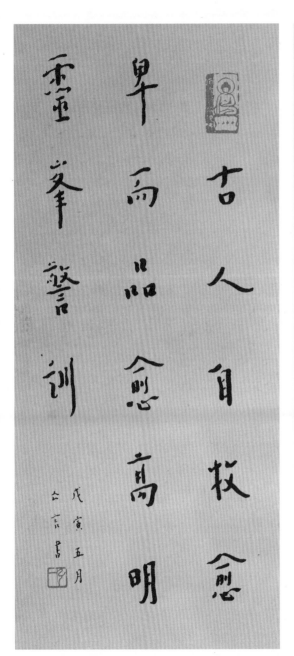

图88 弘一《灵峰警训》，1938年

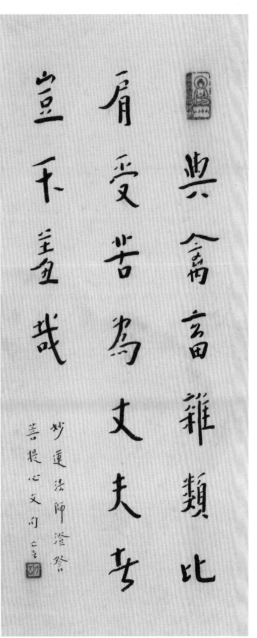

图89 弘一《菩提心文句》，1939年

1918），还讲究夹进时值不一的休止间隙，造就冷寞飘忽的"印象主义"旋律。对后者，他曾强调说："真正的音乐，就在这些静寂里。"弘一书法之超逸形成的重要原因，也与"静寂"——布白有关吧？

于是，弘一有了金石书法学习创作上的"无相之相"的超越性见地。

弘一这时期书法自由度的最关键表现是，观念上的超越。以前他曾实践理性地接受的观念，这时到了心手双遣之的悟境。受儒学影响的人认为，"心正则笔正"（柳公权语）、字正则人正，现心诚；受理学与佛学影响的人认为，字工则心恭，现有敬，示虔信。由于年龄、阅历和以佛教为主的学术深入，弘一必然发现了它们的反命题在逻辑上包含了未必正确的答案。

换句话说，字不正就一定是人也不正吗？就一定是书写不诚吗？字不工就一定是心无恭敬与虔诚信仰吗？不一定。字斜，就是人斜、心邪吗？字粗散，就是心无恭敬、人无敬畏吗？健康因素会影响到书写时精神的支撑，使字欲正却自斜；接受别人的特殊要求或外部环境的影响，也可能使字恭敬地写出了粗散样。以表象直接去判定其性质，显然是包含着部分错误论断的相对方法观。弃之可也。

于是，弘一有了金石书法学习创作上的"无相之相"的超越性见地。1938年九月在《〈马冬涵印集〉序》中说："夫艺术之精，极于无相。若了相，即无相，斯能艺而进于道矣。"陈怀晔有述，

弘一与佛教养正院同学
摄影于泉州，1938年

该印集的弘一题词为"无相可得"。（《读弘一法师的二则印论》）在1938年十月廿九日《致马冬涵信》中说到自己的书法：

> 朽人于写字时，皆依西洋画图案之原则，竭力配置调和全纸面之形状。于常人所注意之字画、笔法、笔力、结构、神韵，乃至某碑、某帖、某派，皆一致屏除，决不用心揣摩。

实践常人所看重的书"相"的条件"皆一致屏除"了，即心已遣，那么手呢？请看他写的《入于真实境》[图90]，不能从常规的为行贯气来要求，不能用习俗的工整谨严来欣赏，即使以大巧若拙、返璞归真来述评，也遗漏了古拙之态、童稚之趣中所蕴涵的未知数量的"不可思议"信息。放下吧，先从心手双遣的角度去接受，慢慢再补悟补觉之。

弘一书法，借用前贤谈书及品人的词语来形容，年轻时"耽奇服异"（刘质平）、"英气勃勃"（丰子恺），中年时"雄深雅健"（姜书凯）、"妙绪四周"（费师洪），至于"精严净妙"（马一浮），

老年时"毫无烟火气"（丰子恺）、"蕴藉有味"（叶圣陶），"内熏之力自然流露""晚岁离尘，刊落锋颖，乃一味恬静，在书家当为逸品"（马一浮）。

至1938年，弘一书法的"无相之相"，在运笔上开始呈现为一种融液屈曲，在结体上开始较多体现出一种崇尚古拙、天姿而带来的憨态、童趣。在弘一自认的"晋帖"体势上，其运笔熔铸了篆的婉伸、隶的波发、北碑的矫健与写经的恺爽，其结体化合了碑刻的奇险、钟繇的古异、宋人墨迹的意韵与自己对"应无所住而生其心"（《金刚经·第十品庄严净土分》）悟得的形式化。

有一特点，可予注意。叶圣陶在《弘一法师的书法》中，评论其晚年书法从全幅、独个字到笔画的优处后说："有时有点像小孩子所写的那么天真，但一边是原始

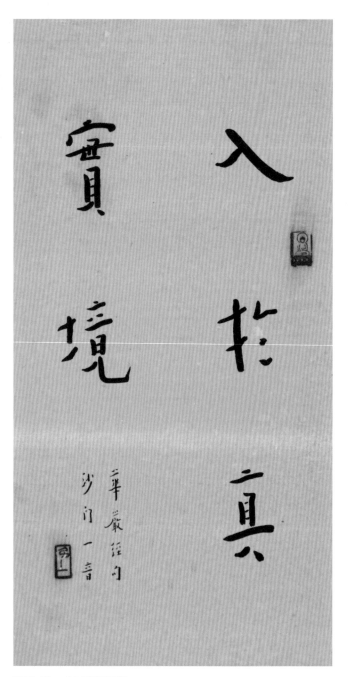

图90 弘一《入于真实境》

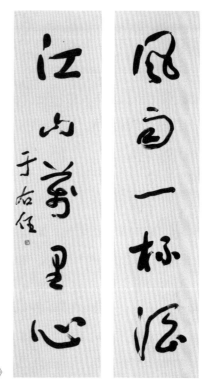

图91 于右任《风雨江山五言联》

的，一边是纯熟的，这分别又显然可见。"钱君匋曾记录丰子恺评论沈寐叟、李瑞清、曾农髯、于右任[图91]诸家之后所说："最超脱，以无态而备万态要算李息翁。"（《忆弘一大师》）这就是意味着，在"以无态而备万态"的弘一晚年书迹中，有一些是天真态的，孩儿态的，原始态的，或谓较原生态的。何以如此？

与历年所学所赏及心仪碑帖的经验积累，与一摄万象、妙俗等观、理事无碍及非相即相的佛法悟证有关，还与认识之真、伦理之善统领下的审美观，倾向于善良自性真纯流露，脱略功利及其毁誉，游于自然与自由之境有关。没有别的因素了吗？

视力和执笔的手力，恐怕也有客体作用。剑痕（石有纪）回忆1941年冬在泉州铜佛寺（百原寺）拜谒弘一时，弘一说明后日将回石狮檀林寺，"我听不清楚，拿着笔写，他看着我的自来水

笔，在我的日记本上写了'檀林'二字，手有些发抖。我看他眼力有点差，因问道：'近来目力可好？'他回说：'还好，平常人五十岁的眼力身体呢，也着实可以，还能走三十里路。'他虽然如此说，我总有些为他的健康不放心似的"。(《怀弘一法师》)弘一于1933年就想换一副眼镜，并认为十年一换眼镜非常正常，是愈来愈老花了吧。写钢笔字还"手有些发抖"，悬臂写毛笔字对体能和精力的要求更高，会影响到对笔形与字形的控制。就是不甚清楚是从何时开始的。1938年前后？这一点，对所作字的儿态化说重要，可能还算不上最重要，因为毕竟才六十岁上下。

那较此更关键的是什么呢？笔者忖度，很可能是沉淀在脑海中的才情起了潜意识的作用。将书法的学习阶段比作做加法，那创作的发展过程就是加减乘除法有个性选择地综合做。个性风貌基本树立后，做减法是使个性风格清晰和特色意境升华的历代书家秘笈。至此，我心、我智、我才、我功自然传达，自性以本色流溢为纯净的美，令人惊艳……

当然，到六十岁前后，弘一还保持着书法审美理性上对"循规蹈距"的尊崇与亲近。1942年秋初，在为张人希先人所藏画册题词"承平雅颂"时还说："书画风度每随时代而变易。是为清季人作，循规蹈矩，犹存先正典型，可宝也。"但同时，也不讳言自己体弱力衰是进程性事实，只是因儒道释修养，特别是由佛教修持清醒觉悟到"放下"的意义，所以虽已让"随意信手挥写"成为书写的主要方式，但仍可见映照及回归"循规蹈距"的一些作品。

大约考虑过书写题材、内容的郑重性，所以1942年所书《密林法师咏灵山八景诗》[图92]、《南山晋水二十言联》与《〈华严经〉句》[图93]等，都用了工稳写法。它们有一个特点可予注意：结字相对稳健、匀称及优美，奇、拙、肆、憨都内寓而几无影。

者閣當華梵宇開鳩中拔出棟樑材牽花曳引恆妻盡法力

神功亦壯哉（拔木鳥）菩提手植千林茂甘露均施水一瓶護惜品九

武熟後養摩顆、納滄溟千棗果筆山墨海地為葰皖底運華沒私

言縣義雜云書自性雞徑一宇卯盲禪（寫給香）不識靈山一勺子酉

衣作別也後整勤詝望三修简知吾嘗羊譚洁戀（智袈裟）大圓鏡

智廣長吾徧霞三千法界中怕是豐千饒未已殷若霹靂警瘥蒙

（子護塔）龍宮海底貯靈章一化目錄事匪常拍點衣珠戀自悟真添

知解員空王（同善藏）育王碑柱救臣民衞洁千城禾世動筆任金鈴

福自圓冀疇行事禱靈文（祝靈禪）現谷頑石鑿方搖底事神功運筆

勞得亮等情未下種天衣一佛劫一遭（白石樵）

密林法師詠靈山八景詩　　歲次鶉火
夏仲晚晴老人書時年六十又三　居溫陵

图92 弘一《密林法师咏灵山八景诗》，1942年

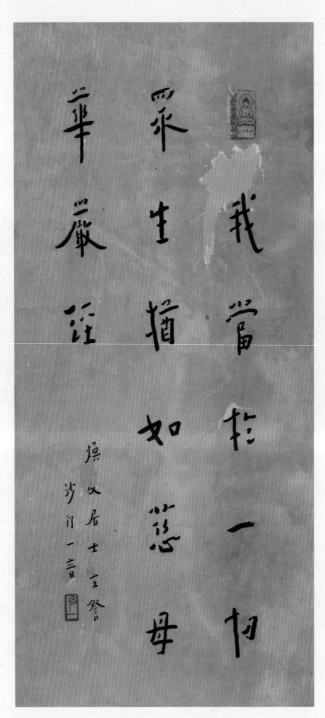

图93 弘一《〈华严经〉句》

图94 弘一《题〈护生画集〉》

假如想追索它们是如何敛蓄而成的，不妨先看看包含了奇、拙、肆、憨笔姿字态的《题〈护生画集〉》[图94]，再读读1941年较放手写的《灵峰大师警训》[图95]。

收放随吾意，为书忘工拙。弘一晚年所谓"随意信手挥写"，其实是自定规则入娴熟、不执个性从本性的表现。

法界吉菩薩道遠矣先須專求己過莫責人非見

賢思齊見惡內省趁早放下可夢塵勞勤修戒定

智慧息心達本源乃號為沙门不然堂之僧相多劫

勤修而得之一旦藐視而失之能無懍哉常省此

世前生作修習行可坐享檀施十二時恒簡點身

口意業善多耶惡多耶善記多耶堪消四事耶不

堪耶如此慚愧覺悟修省自然習氣漸消智光漸

露祖意佛意頭於一念清淨心中矣

辛巳武寒敬錄以自勉勵
偁年臺听法師慧警
晚晴院一晉廿年六十二

明靈峯警訓云師正法不師像法學古人

不學時人偽名關未破利鎖未開藉言弘法利生

止思眼前活計縱遇畫千七百公案讀畫三乘十

二分教興崇林九利如給孤獨園廣收徒眾如善相

好佛善明業識不斷俱為自誑自欺欲學慈悲

方便須深信一切眾生皆有佛性定當作佛見

僧俗造惡者勿生輕慢須憐憫愛念種種善巧而

迴護接引之若人我山高滕負情重止成修羅

图95 弘一《灵峰大师警训》，1941年

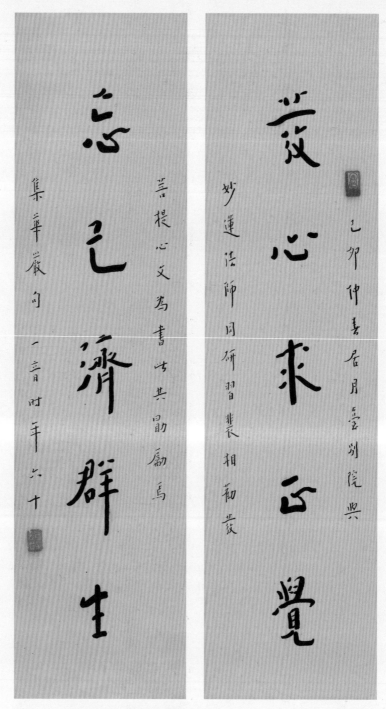

图96 弘一《发心忘己五言联》，1939年

图97局部

　　字法较正的《发心忘己五言联》（1939年）[图96]，下联中"己"字的末笔作直角折，致使整个字似傻在字群中。仔细看，上面的"忘"字是右下部实，"己"字是右下部虚，计白当黑——以虚抵实，呼应到位，这就与其他正直的字合成了变化中能协调、协调中寓变化的整体效果。

　　工稳而婉约的《坐享自忖六言联》（1940年）[图97]，让所有字的重心轴都稍稍偏左作协调，于是"易"字的下部数撇强势向左下撇去，有了借正体位的意义。"己"的竖折，横钩折角超过了90度，符合全体的重心轴倾向，在整体中都有其合理性，各有小变化的意义。至于"岂"字的清舒、"德"字的悠逸，又不费力地为整幅字增添了生趣。

　　在不刻意表现活泼性的方面，《常随佛学》（1940年）[图98]与《戒是佛为七言联》又有同中之异。同在都调动了结体，如前者中的"随"字、"学"字，后者中的"無""上""爲""切"等字。异在即使都借鉴行草结构，"随""学"以粗细对比明

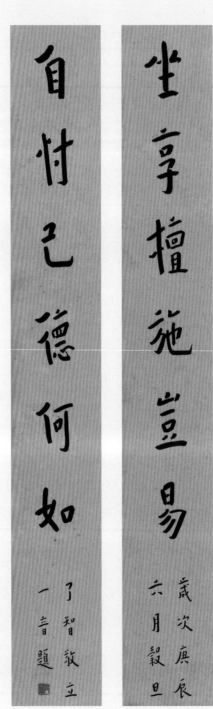

图97 弘一《坐享自忖六言联》，1940年

工稳而婉约的《坐享自忖六言联》，所有字的重心轴都稍稍偏左作协调，"易"字的下部数撇强势向左下撇去，有了借正体位的意义。"己"的竖折，横钩折角超过了90度，符合全体的重心轴倾向。

图98 弘一《常随佛学》，1940年

显的笔致加上较大布白达成；而"無""爲"则用曲笔、辅以"上""切"也用到的出锋来激活独字，影响全局。从笔姿字态的正敧、巧拙、婉肆与文憨来看，虽在同一幅作品中的独字都不以强反差的关系出现，但有分寸的自身特点还是随机显现。

如1938年所作的《增长令修十言联》，上联第二字"长"身体左倾、作抬头状，下联对应的第二字"修"，则身体右斜作俯首状，分别看时，一较拙而自尊，一较憨而自卑，然呼应之下，无碍等观了。1939年所作的《一心平等五言联》[图99]，其"佛"字，用质实的笔调示以文，"行"字也用质实的笔调，却逞为憨。个中奥妙，非言语可精确尽言，玩而思、思而玩，或悟大味无味而非始于无味、无相即相而不着于实相！

图99 弘一《一心平等五言联》，1939年

"佛"字，用质实的笔调示以文，"行"字也用质实的笔调，却逞为憨。

弘一晚年书法，需要从成长性无穷、自由度
无限、生命力永恒的意义上去体认和品味。

　　生命行将消逝，再不警觉就要迟了。（莎士比亚诗句）弘一作为上人当然嘴上不会这样念叨，但心底实在有一个佛徒所谓"腊月三十"转眼就到，何时为合宜往生时，须是不欠夙债、不为新过（错）时。这才能真正理解1942年八月弘一撑着病体为晋江中学学生写了百余幅中堂的缘故，不仅仅是守信践约之心的作用，还与根本信念关切。

　　返老还童，像老子所说"能婴儿乎"，曾是弘一取作名字的资源，现在，生存在净明的时空中，无所为而无所不可为的境地，已可自由进退，就看一念何如。也因此，弘一大师晚年的部分书法，需要从成长性无穷、自由度无限、生命力永恒的意义上去体认和品味。

　　同样是工稳的字架，取长字形，主要用挺拔竖笔为大柱子加横画为横梁结体，如《无上功德五言联》[图100]，呈崒崒风神；在挺拔竖笔的架子上，间用曲荡的撇捺，分布进有跳跃感的点，如《寒彻骨扑鼻香》[图101]，寓豪杰血性。竖笔取抱背之势为长字架的，将分笔的点、短长横画，作成组的扇形、辐射状布势，如《〈华严经〉犹如大地句》《〈华严经〉不为自己句》[图102]，其中"離"字左曲与右正配合，"衆""得"二字迹疏而气密，敧能协正，入序而空灵，整体有引游导远气度。

　　弘一晚年表象圆熟之作，或为《蕅益以冰霜之操警训横幅》（1942年春首作）。字参小草结构，觚棱不显于笔体，方刚神张于组合。偶一为之？也是一番"怀旧（草书）"兴致的雪泥鸿爪？

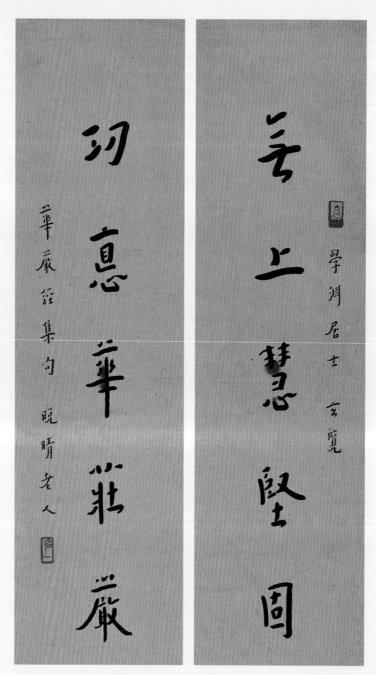

图100 弘一《无上功德五言联》

同样是工稳的字架，取长字形，主要用挺拔竖笔为大柱子加横画为横梁结体，如《无上功德五言联》。

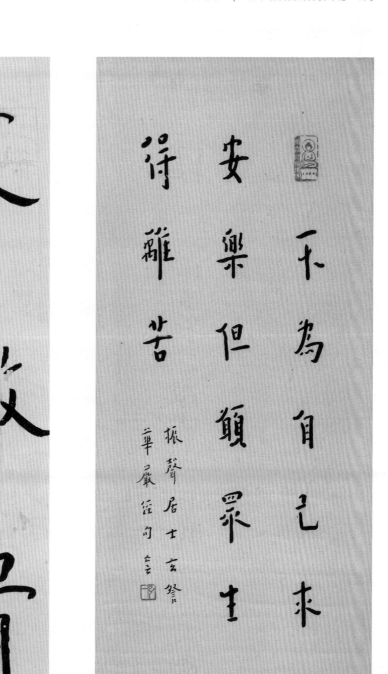

图101 弘一《寒彻骨扑鼻香》

在挺拔竖笔的架子上，间用曲荡的撇捺，分布进有跳跃感的点，如《寒彻骨扑鼻香》。

图102 弘一《〈华严经〉不为自己句》

竖笔取抱背之势为长字架的，将分笔的点、短长横画，作成组的扇形、辐射状布势，如《〈华严经〉不为自己句》。

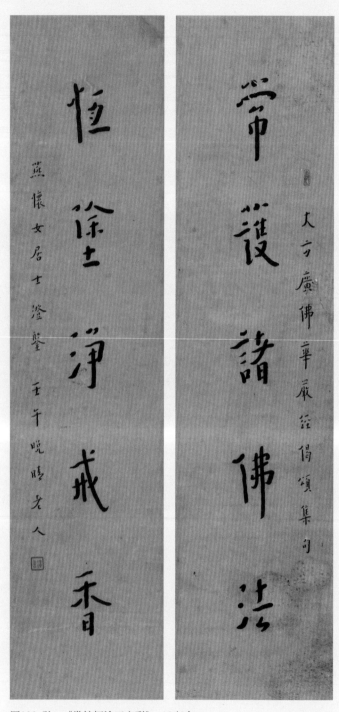

图103 弘一《常护恒涂五言联》，1942年

弘一晚年个性书体升华的经典之一，是为《常护恒涂五言联》[图103]。一切有关正欹、巧拙、婉肆、文憨的笔姿字态，都已经多年分合实践，并理清了自律与活用的方案，只任心境与书境的自由意向驱动而已。为免琐碎，有损本尊之庄严，姑在譬喻与象征的意义上说，以无态而备万态，以无相而涵万相，入于非法而非非法，一言以蔽之——当相即妙！

这就不妨与其佛教往生论比照一下，以便更深刻地理解弘一晚年个性书体升华的艰难、坚持及其可贵。

弘一曾指出，人生之最后须"欣厌"同步，即一方面要有必定往生净土的信念——"欣"，另一方面则要有厌屣尘世苦海犹恐不及的祈愿——"厌"，这后者的"负"力，有助于"正"觉的圆成，是为舍却肉身、成就慧命也。那书法确立了艺术个性后的超越，是否也要舍"此"而往"彼"呢？书法中没有这样对应、对等或作为对立关系的"彼"与"此"存在，因为"彼"属于你手下的未来，还没有成形，形还在等你设计与制造。这就只剩下"转此为彼"——慧命自觉向上一条路了。

在简、静、疏、瘦、遒、灵、淡、逸的弘一晚年楷书、行楷进入否定之否定的升华期时，从1938年到1942年正巧有五件作品，让我们能有研习的渠道。它们是：1938年闰七月十三日为宣平所书《古德只今若欲偈句》[见作品赏析八]，1939年为妙莲所书《菩提心文句》，1940年所书《〈华严经〉身被手提偈句》[图104]，1941年十一月为张人希所书《韩偓〈曲江秋日〉诗》[图105]，1942年秋初《为张人希先人所藏画册题词》。

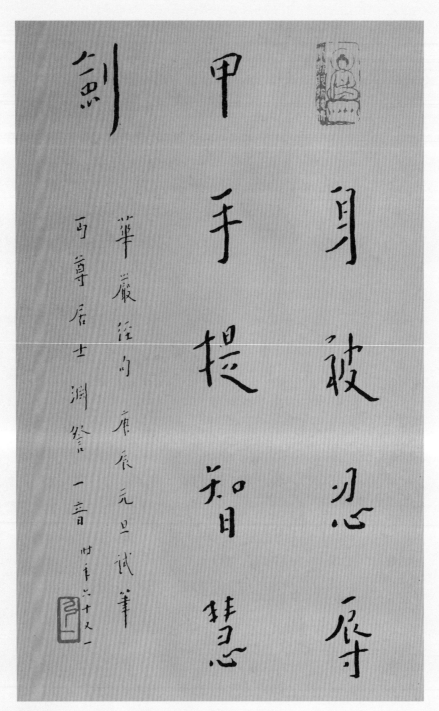

图104 弘一《〈华严经〉身被手提偈句》，1940年

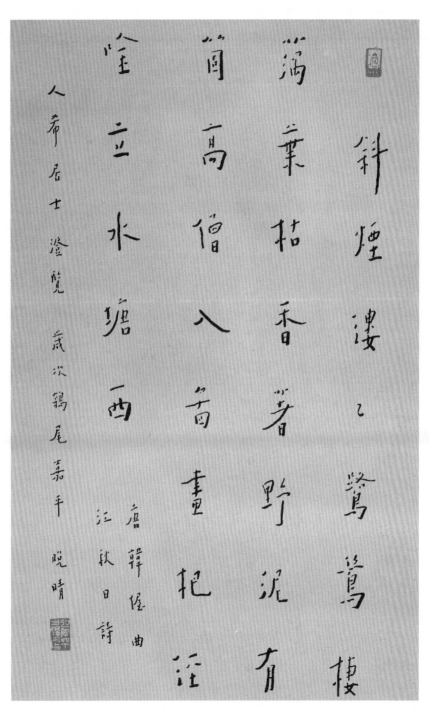

图105 弘一《韩偓〈曲江秋日〉诗》，1941年

《古德只今若欲偈句》

1938年闰七月十三日至十九日，弘一在漳州尊元经楼讲《阿弥陀经》。许宣平从福州赶来，听后设斋供养三宝，有感"久处尘劳，恒思厌离"，请法师题句，"用自惕励"。这就有了这件上品墨宝。

此作面目简净，短笔，意足而气长；长画，骨瘦而筋丰；竖画，抱背有情；曲笔，势活流韵；小点如画龙点睛，出神。其笔势，使遒运韧，贵能归于劲挺；其笔气，舒连通缺，妙在盈同黑白。加之正文布局用疏，而跋款对比之。因此，淳朴而不质直，意淡而味腴。未期冲逸，惠风既生兰竹，忽觉空灵，明月遍透清凉。

想较深入领会此书的独特境趣，需要了解一些"背景"。一、从该年年初起，弘一已在泉州、厦门几所寺庙，抓紧时间讲《华严经》与《心经》等。二、他离开厦门至漳州，恰在厦门沦陷前四天，可谓硝烟在后，幸免于难。三、他五月十一日写信对丰子恺说："朽人近恒发愿，愿舍身护法（为壮烈之牺牲），不愿苟且偷安独善其身也。"四、写就此作后的九月三十日，他《致丰子恺信》表示自感"老态日增""世寿将尽"，桂林就不去了，宁愿多多写字寄桂林，一如与居士们当面说法，并"聊作最后之纪念耳"。知道了这些情况，对弘一此书何以脱略，有据可琢磨了吧？

祇今休去便休去
若欲了時無了時

歲次戊寅閏七月十三日為余薙染二十周年之日始沸佛說阿彌陀經於龍溪安子元詮樓空平居士先一夕自福州歸竭誠演法會逮十九日彌陀聖誕圓滿居士復供養三寶及諸善信發心歡忭浮泰會有居士久受薰習怡思廢墜乃錄道句用自惕勵併志遠因以為記念焉......書

弘一《古德只今若欲偈句》，1938年

《《华严经》犹如大地句》

这是弘一于1941年为王伯祥[1]所书。弘一有份寄给夏丏尊的亲笔购书单，由他珍藏，夏、叶都有题记，因而结缘。1939年，弘一曾为他题写书斋匾额《书巢》，可见法缘不浅。

此作，在字法整饬中尤为令人注目的是，有飞动之势。凡字中有两长竖者，作抱背合势或抱背顺势寓动。如"作"的两竖，为背向合势，"依"的单人旁一竖与"衣"中竖钩的竖，为内抱的顺势。在垂直方向的笔画，如"切"字左竖，以长、斜而稍弯为军上之势；如"猶"的反犬旁长画，以屈曲为升腾之势。横画，哪怕是"一"字，也以一波三曲给予动感。而短撇让撇尾作上扬势，更属于弘一的特色技艺。"经""能"等的第一撇，对整个字的生动性所起的作用，未可小觑呢。至"如"字的第一、二笔，用草书法写成一较粗壮的斜弯形，不仅具有飞动的力度，而且因其处于全局的上部居中，引飞领动作用，更非言语可尽传其妙。余下的如"嚴"字中长撇、"地"字中竖折横钩的动势，不会视而不见吧？而作为细节的两点、三点的活跃分布的微妙意义，得相应的观赏，也不会视若等闲吧？

有说，艺术要力量，要个性，更要有生命力，有恒久的感染力。此作以飞动之势超越了一般所谓笔力与个性，荡漾出独特生命精神的绵邈气韵，至今脉脉。

1 王伯祥（1890—1975），原籍苏州，主攻文学。是叶圣陶（绍均）在草桥中学的同学，曾在开明书店任职。

佛華嚴經云譬

如大地能作一切

眾生依憑

伯祥居士澗鑒

沙門一音

弘一《〈华严经〉犹如大地句》，1941年

　　在自由度方面：它们的笔致有《古德只今若欲偈句》的洗练、《〈华严经〉身被手提偈句》的生朴、《菩提心文句》的劲健等不同"有情"（生命体）质感。它们的体势有《古德只今若欲偈句》的清正简明、《为张人希先人所藏画册题词》的圆融和雅、《韩偓〈曲江秋日〉诗》的静逸幽远等不同艺术风貌。它们的意境有容与低徊、沉冥初醒、虚怀星月等不同的精神磁场。从其时间序列观之，以个性化体格为基本框架，从运笔、结构到篇章意趣上尽其变化，从正到正中寓欹、欹隐正中，到非正非欹、亦正亦欹的正，由其醒目力和感染力所凸显的生命力，不正展现了绵绵不绝而令人惊异的成长性？

　　当然，从1927年到1937年及其后五年，弘一的楷书、行楷艺术，可以说是全景式理想图像的多元多层展示了。但是，单纯作线性观察，等于认定弘一首先确定了最终的理想蓝图再去施工，这不合事实。因此，我们需要从事实上的多线并进和艺术技巧以"整—分—合"为操作方式的集约化去领会。这就是弘一书法在不同阶段都有力作、精品产生，并因其理念、新裁、妙造等而皆不朽的原因。这也是我们理解弘一书法所追求的"无相可得"、而实质却步步有"当相即妙"之作的必要抓手。

　　在这个"真如无依"的事实基础上，称弘一某一历史时期的典型力作为"当下即永恒"，而不是唯有最后的"弘一体"代表作才永恒，已经不需要争论了吧？若取"不共许"前提，则相视一笑亦了焉。

弘一将对佛法与世情的毕生感悟总结为四个字，"悲欣交集"。

弘一大师在泉州，1942年

1942年五月，弘一在《致龚天发（胜信）书》中有说"今将别离"，预感将归西。他抓紧时间扎实完成自己计划的与社会交往中的种种事情。

七月下旬在泉州"过化亭"传授、演示出家剃度仪式，并交付《删订剃头仪式钞本》一卷，让失传了数百年的仪式以后有规范可循。八月十五日，在开元寺尊胜院讲《八大人觉经》，十六日，在温陵养老院讲《净土法要》。八月廿二日（10月1日）写信给夏丏尊，称九月初一日（10月10日）过后将要闭关，专事著作，谢绝通信及晤谈。是年五月前，曾为龙安佛寺作冠头诗一首，为胜闻写《论语》一段与赠人画册的题词，为郭沫若书《寒山五绝一首》。八月廿三日渐示微疾，不仅为转道、转逢书写二大柱联，下午身体发热了，还开始为晋江中学学生写中堂；廿四日食量骤减，廿五、廿六日继续写中堂，共计百余幅。（叶青眼《千江印月集·（十）饬终庄严》）这时，他有遗偈、遗函付诸老

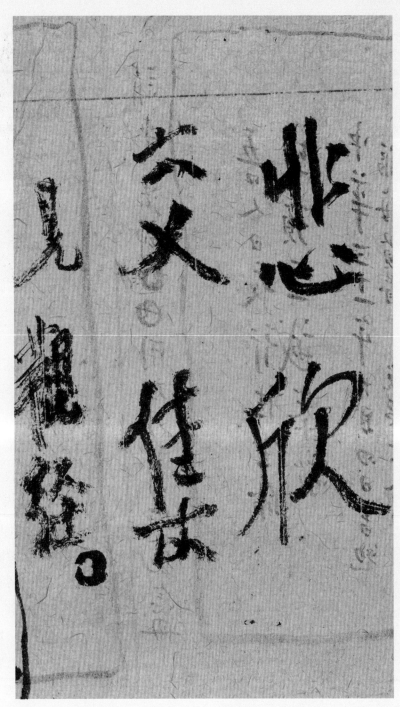

图106 弘一《悲欣交集》，1942年

友、弟子，慎重告别。八月廿八日、廿九日与九月初一日，书写遗嘱计三份，除了拜托、叩谢，还有希望养老院善待老人等慈心表露，还有对临终与归寂后处置、包括细节的交代，可谓做足了一个人、一个真人，成就为人天导师。

圆寂前三天——九月初一日（10月10日），上午为黄福海题二画册，并书《座右铭一则》为勉，下午六时，留《悲欣交集》绝笔，交侍者妙莲。《悲欣交集》墨迹[图106]，可谓是弘一以生命意志、情感潜能，通过肌肉思维（经过长期训练后以肢体的类原始—习惯化运动表露出当下行为的潜在旨意）对大菩提心的表达。如此为人，如此为僧，如此彻底的一生，如此不懈、不竭而超越一世的精神，其人其书非唯恒久，可预历久弥新！

直面死亡，叩问终极，以明确人生的目标及其意义，这是人类的一切哲学，尤其是宗教的核心命题。弘一将对佛法与世情的毕生感悟总结为四个字，因此首先领悟"悲欣交集"精神境界的妙旨，这有对弘一大师之本质的崇仰、赞同与追溯的必要。

常俗的解读，容易误认它是一己的感喟，即对经世之欣、离世之悲，对往生之欣、别亲之悲，对生有苦乐、死有一了百了与四空九茫等等的纠结之意。陈秋霞指出："揣大师之意，殆欣者欣自身之西归，悲者悲众生之犹迷也。"（《弘一大师生西有感》）这就是说，此"悲"不是一般的悲伤、悲痛，核心是佛教的慈悲，是基于普世博爱的大悲。这种对沉沦在红尘苦海中烦恼众生的大悲心，于佛教是与拔济、普济的宏愿紧密相联的，也称"大菩提心"。弘一在《净土法门大意》中阐述：

修净土宗者，第一须发大菩提心。《无量寿经》中所说三辈往生者，皆须发无上菩提之心。《观无量寿佛经》亦云，欲生彼国者，应发菩提心。

由是观之，惟求自利者，不能往生。因与佛心不相应，佛以大悲心为体故。

常人谓净土宗惟是送死法门。（临终乃有用）岂知净土宗以大菩提心为主。常应抱积极之大悲心，发救济众生之宏愿。

修净土宗者，应常常发代众生受苦心。愿以一肩负担一切众生，代其受苦。所谓一切众生者，非限一县一省，乃至全世界。若依佛经说，如此世界之形，更有不可说不可说许多之世界，有如此之多故。凡此一切世界之众生，所造种种恶业应受种种之苦，我愿以一人一肩之力完全负担。决不畏其多苦，请旁人分任。因最初发誓愿，决定愿以一人之力救护一切故。

譬如日。不以世界多故，多日出现。但一日出，悉能普照一切众生。今以一人之力，负担一切众生，亦如是。

以上但云以一人能救一切，是横说。若就竖说，所经之时间，非一日数日数月数年。乃经不可说不可说久远年代，尽于未来，决不厌倦。因我愿于三恶道中，以身为抵押品，赎出一切恶道众生。众生之罪未尽，我决不离恶道，誓愿代其受苦。故虽经过极长久之时间，亦决不起一念悔心，一念怯心，一念厌心。我应生十分大欢喜心，以一身承当此利生之事业也。

这就意味着他之谓"欣"——经历了充实的一生，特别是完成了今世的修持、终于可以归西去面见弥陀而亲证佛果，获得摄受与示教众生的大力了；他之谓"悲"——悲悯芸芸众生还要在苦海中长时烦恼、挣扎，而我之大菩提心尚未广施就要暂停了，奈何。然而，从佛明我之誓愿与修持、而许我升净土的方面说，这不仅是当下的欣悦，同时是对"去去再来"娑婆后，还能继续完成普济众生宏愿的更大欣慰。

那么绝笔手迹自注的"见观经"，查《观无量寿经》中并无"悲欣交集"这句话，又是怎么回事呢？结合大空法师对"悲欣交集"一语直接依据的考查和围绕大菩提心的阐释，我们大约可以这样理解：《观无量寿经》所说的，在永劫之前不会消解的彼岸世界的无限美妙、此岸世界的无尽烦恼之对立存在，是弘一之"悲"之"欣"的根本立足点。大空在《痛念弘一大师之慈悲》中这样说：

溯此"悲欣交集"四字，原出于蕅益大师之言，蕅祖跋《地藏菩萨占察善恶业报经》云："一展读之，悲欣交集。"蕅祖之所谓"悲欣交集"者，悲乃悲末劫之众生业重障深，沉沦于生死之大苦也，又悲地藏大士誓愿弘深，普救众苦，而感其恩德之无尽也。欣乃欣末世众生可依《占察经》礼拜忏悔，罪障得消，戒行得净，又可以依经所说，专志念佛，往生极乐世界而得圆满菩提也。此为蕅益大师以地藏菩萨"地狱不空誓不成佛"之心为心，以地藏菩萨拔济众生同归净土之慈悲大愿为誓愿，如是发心，上求下化，所以"悲欣交集"也。……大师所谓"悲"者，悲众生之沉溺生死，悲娑婆之八苦交煎，悲世界之大劫未已，悲法门之戒乘俱衰，悲有情之愚慢而难化，悲佛恩之深重而广大，总之为慈悯众生而起之"称性大悲"也。大师之所谓"欣"者何，欲求极乐，欣得往生，欣见弥陀而圆成佛道，欣生净土而化度十方，即大师临终前谓妙莲法师所云："我生西方以后，乘愿再来，一切度生的事业，都可以圆满成就。"……如是则于最后示寂往生极乐之时，大师焉得不"欣"耶，故曰大师之留此四字，即为示现上求佛道下化众生之大菩提心也。

《座右铭一则》

　　1942年10月10日（九月初一日）上午弘一为黄福海书此幅《座右铭一则》，下午留下了绝笔《悲欣交集》。弘一圆寂次日，黄福海从报上获讯，即捧贡香赴温陵养老院的晚晴室，于窗外顶礼为别。妙莲遵嘱，将此作交付黄福海，即在窗下含泪再拜。

　　弘一于黄福海似乎特别有缘。1939年在泉州承天寺初识后，黄福海赠法师四张凳子，法师即将预先写好的字卷送与。弘一将赴永春前的二月，主动与黄福海（别号黄柏）合影留念。后来在檀林乡福林寺重逢，侍墨，听谈书法——"我写字，好像是在摆图案"，及获赠韩偓绝句书作，终生铭感。

　　黄福海（1910—1995）后来回江苏扬州生活，挥毫不辍，成为书法家。这与当年弘一法师的身教言传，特别是慰勉他说"我看过你的字，写得与我很相近"，有被激奋的关系吧。

　　这幅字，甚意外。运笔顺畅，字法顺随，章法稳健、浑成，毫不像重病人所书：意外。没按"摆图案"的习惯，以空间去凝固时间轨迹，而是一气写去，为行逶迤，字顺气绵，或正（上款四字），或侧（"住""坐"），或端（"人"），或欹（"恭"），大小、长短、疏密，已皆无不可：意外。已到这样的日子，还不忘为爱书的小友作生活修行化的勉励：意外。其有所重视者若何，值得三省，而再深思其书之艺术精神。差能悟得其内涵奥义吧？

吾人日夜乃住坐卧

皆須互誡奮敦

中華民國三十一年嬰

十一月大病中書勉

福海賢首晚晴老人

弘一《座右铭一则》，1942年

《悲欣交集》，确为慈悲示现。可见者为书法，能闻者为佛法；书法、佛法二而一也，佛法、书法一而不二焉。弘一书法最终圆成者未能卜度，岂合名状。在其个性艺术与超越艺术个性的道艺一如的勇修精进历程中，一系列书迹都悲智双运，在形质升华中体现了佛法、书法可等观的宏深心与宏深法，微妙心与微妙法。

当最终的弘一书作，以一切都不加揣摩的方式写成时，功夫与天才竟全然无痕，臻于中国书法高品的"自然"之境，贵何可言？

弘一尽一生修持所成就的典型书法，历史何应？按照"比前人多提供了一些什么"（克鲁普斯卡娅《回忆列宁》中列宁语）的标准观察，其创作观念、技艺熔铸与人文意境，都有新鲜、启后的贡献。

用西画（图案）——绘画构图、构成的视角去对待中国书法的创作全局，即引西方艺术的文化观念去更新中国艺术的创作，见勇气与智慧。将书法中的章法层面提高到艺术的首要地位，这与汉唐以来围绕"运笔""笔力"由底基技巧开始组织为整体的理论迥然不同。旧论、老观念，对作品最终的完整性并不提供逻辑上的保证；而弘一的新论高屋建瓴，以大局摄局部，以整体摄各个结构及其层面，乃至细节，先期重视一般整体性的追求后，一般成立作品已无疑问，具体质量就能让作者自己去悟取、力争了。这样的中西艺术碰撞出来的新观念，有利于作者最大程度地发挥天分与功夫而获实效，有艺术方法论的"开来"意义。

在技艺熔铸上，个性化地融碑化帖，不仅将碑的刚劲茂密，也将帖的雅正飞动作推近极致的尝试，更注重在以碑或帖为主要骨势的基础上，于行款、结构、外形、笔法等几乎书法技艺的所有层面作综合性的理想塑造，面向及超越渐次升高的审美标的及

其超越。在本以为天才可凭的非音乐的这个艺术门类上，实际竟全面下了创造性的着力功夫，岂无长远的示范意义？尤其是当最终的弘一书作，以一切都不加揣摩的方式写成时，功夫与天才竟全然无痕，臻于中国书法高品的"自然"之境，贵何可言？并且，在不强调粗细、绵中藏铁的笔画组建成单位结构间有大块布白和整体疏密有致的书体中，奉献了篆意楷书的"力实气空"新模式，境趣无穷。

它在人文意境上，不仅以简淡冲逸类型的丰富变化予人精神抚慰与享受，而且以佛学方法论的思辨心路轨迹启迪后来凡想推陈出新，想"绚烂归于平淡""自然"而立于艺术史者：你是怎么想的，又想过和做过什么啊？

弘一大师的书法艺术贡献杰出，在中国书法史上必然不朽！

蓦然回首：华枝春满，天心月圆。执象而求，廓尔亡言。（集句）

后　记

　　弘一书法赏析，是个好选题，也是个难以写好的课题。因为从夏丏尊、马一浮、叶圣陶与林子青以来，六七十年中出现的专题论文与专著，决非短期内能悉收而遍读，了解它们各自的特色与突破处的。

　　感谢出版方热忱借予必要基本文献：《弘一大师全集》，使我不至于临炊茫然。

　　谢谢编辑老友培方先生，对我悲观面俗的逼转；谢谢编辑王剑老师，对我瞎子迟缓摸象的宽容。

　　鉴于对其他专家、学者的一部分论述只有匆促的浏览，故取巧地设想在运用多种艺术、文化思想的视角下，先让行文有点新鲜感，再看能尽力挖掘到何种深度。

　　困难，比我推托撰稿时想的要大。将弘一生平行历与流传作品结合起来排序，面对有些当时人的回忆内容与既出年谱记载有所出入的情况；面临一些书作有月日而无年份，或无月日而年份是用干支、岁星、太岁、佛历或印度历来纪年的情况；且部分书作的创作时间，考证者之间尚存争议。两方面分项考查、核实，

相关项综合认定、列表。这耗时费力的基础性工作，若不先做好，铺叙都不成，谈何分期、解析与论断？

是大和尚启发我拟成事须性缓、气和，勉力沉入数月。贤婿资助我补充了一些旁及资料，内人得内兄协理云游成都至广元以让出时空，慧麟兄帮助我省去在"空巢"期间的下厨劳烦，建良等熟友都暂停电话、网络交流，等等。除了养病以坐卧，还有什么偷懒与粗率的借口？

感谢出版社领导，于2022年8月决定开启此书稿的编辑印制程序，感谢责任编辑黄醒佳及其同仁，付出了耐心的努力，终使沉睡了十年的拙著得以面世，可告慰我的外舅公李增庸，我的学术导师亦幻法师、林子青先生，及先父醉兰先生。

即便获助力如此，问题与错误仍可能存在。望读者不吝批评指正。

<div align="right">

2012年9月16日撰

2023年5月8日改定

</div>

图书在版编目（CIP）数据

细读弘一书法 / 赵一新著. -- 上海：上海书画出版社，2023.6

ISBN 978-7-5479-3118-9

Ⅰ.①细… Ⅱ.①赵… Ⅲ.①汉字－书法－鉴赏－中国－近代 Ⅳ.①J292.112.5

中国国家版本馆CIP数据核字(2023)第095818号

细读弘一书法

赵一新 著

责任编辑	黄醒佳
编　　辑	吴晢来
审　　读	曹瑞锋
装帧设计	陈绿竞
技术编辑	包赛明

出版发行	上海世纪出版集团 上海书画出版社
地　　址	上海市闵行区号景路159弄A座4楼
邮政编码	201101
网　　址	www.shshuhua.com
E－mail	shuhua@shshuhua.com
制　　版	杭州立飞图文制作有限公司
印　　刷	浙江新华印刷技术有限公司
经　　销	各地新华书店
开　　本	787×1092　1/16
印　　张	12.5
版　　次	2023年6月第1版　2024年1月第2次印刷

书　　号	ISBN 978-7-5479-3118-9
定　　价	128.00元

若有印刷、装订质量问题，请与承印厂联系